前言

　　我目前正在我家附近的文化中心舉辦一個以小學生為對象的「有趣的算術教室」講座。當初舉辦這個講座的目的是，期望能引起孩子們對數學的一丁點兒興趣。因此，我盡可能不採用學校的教學模式，而是以饒富趣味的算數‧數學題材為主題，藉以吸引孩子的好奇，引發他們學習的動力。

　　本書則是彙整了「有趣的算術教室」的授課內容，期望有更多孩子能了解數學的趣味。

　　毋庸置疑地，數學的計算能力是生活中所不可或缺的。但是，我想應該也有很多人認為國中程度的數學是沒有必要學習的吧？然而，事實上，與其說學習數學是為了考試，不如說是為了培養問題的解決力與思考力。

　　在漫長的人生道路上，我們總是會遇到各式各樣的問題與困難。而此時，能幫助我們看清問題全貌、學會思考分析，並且進而解決問題與困難的能力，就需要有算數與數學的能力作為基礎。

　　因此，算數與數學絕對不是一門毫無用處的學問，算數與

數學是讓孩子生存於社會上的必備能力之一。

為了讓拿起本書的父母也能在日常生活中輕鬆地與孩子暢談數學。因此，我將「爸爸教導小學生的兒子學習數學」作為架構，設定為整本書的主軸，讓他們以日常生活對話的方式，呈現出輕鬆且如遊戲般的對話方式學數學，以供各位父母參考。

我認為，學習學校教的數學課程，不單單只是用功讀書即可，有時不妨玩些與算數相關的遊戲，與孩子一起思考有助於提升算數能力的數學問題也很不錯。

本書羅列的是在算數・數學領域之中，能夠引起孩子興趣並樂於學習的內容。而且，本書的每個單元都可以提高孩子的算數或數學的基礎計算能力與思考能力。

相反的，由於本書內容偏向小學程度，因此對於數學程度較高、或是想追求嶄新知識的人而言，或許會稍嫌不足，這是本書的小小缺點。也就是說，本書最適合算數或數學程度稍弱，但是希望再度找到算數與數學樂趣的讀者。

另外，為了讓父母也能與孩子共享數學之樂，本書最適合那些想要教孩子數學，卻又擔心自己的教導方式毀了孩子對數學興趣的父母使用，可以拿來作為教導數學時的參考之用。

本書雖然盡可能地用小學生也能理解的方式來書寫，若你在與孩子互動時發現有自己不懂的地方，請你務必照著書中爸

爸的對話解說給孩子聽即可。另外，請務必與孩子以輕鬆、玩樂的心情學習數學，絕對不可催促或是責罵孩子，也就是請配合孩子的步調進行書中的對話。若遇到孩子有不明瞭之處，請慢慢地給予孩子提示，盡可能地讓孩子自己思考問題。

　　如果各位父母能創造一個與孩子輕鬆「玩數學」的環境，那麼一起學習數學，思考問題及答案將會是非常快樂的親子時間。

　　我想，透過本書，在您與孩子互動時，一定會對於孩子所展現的能力感到非常驚訝，而這也將成為您更了解孩子的全新契機。

　　孩子們能與父母一起度過這樣愉快的親子教學時間一定會感到很開心。而且，我相信即使是數學成績不好的孩子，也能因為跟父母一起快樂地玩數學而毫不排斥。

　　希望各位父母能盡力將算數與數學的有趣之處傳達給孩子，一定要讓孩子愛上數學。

<div align="right">野口哲典</div>

CONTENTS

培養孩子數學腦的遊戲書

野口哲典

CONTENTS

了解數字與計算

了解數字與計算是算數的基本。
我們視為理所當然的事實中，
也可能藏有意外的陷阱或
嶄新的發現！

不要被先入為主的觀念矇騙了？

父親 數學的應用題是你的強項嗎？

兒子 說實話……應該是不拿手吧！

父親 如果沒有仔細地閱讀題目，不了解題意、無法正確掌握問題的意思與目的，就容易犯錯。

兒子 沒錯。我常常會因為題目看得太快而答錯。

父親 如果是這樣的話，我們來試做以下的題目。

問題 10 公斤的鐵與 10 公斤的空氣相比較，哪一個比較重？

兒子 鐵。

父親 你確定 10 公斤的鐵比較重？

兒子 是啊！鐵會比較重吧！

父親 再仔細聽一次題目。

問題 10 公斤的鐵與 10 公斤的空氣相比較，哪一個比較重？

兒子 鐵不是比較重嗎？啊！不對！是一樣重！

父親 哈哈，被騙得團團轉了。

兒子 但是，就算同樣都是 10 公斤，總覺得鐵會比較重耶！

父親 是啊！那是因為我們被鐵比空氣重的先入為主觀念給誤導了？

兒子 嗯。

(父親) 那麼，如果題目是這樣呢？

> 問題 有個男孩朝池子裡投了顆石頭，石頭掉了下去，沉到水中，又向下掉了下去，沉到水底。你認為會不會有這樣的情況？

(兒子) 是不是因為是用石頭打水漂，讓石頭在水面上一次接一次的跳動？

(父親) 不是，只是將石頭丟入水中罷了。

(兒子) 啊！我懂了！因為石頭掉下去就會沉到水中，所以，不論如何，最後一定會沉到水底。

(父親) 哈哈，沒錯。這就是沒有仔細閱讀的證據，最後再來一題！

> 問題 同樣一條路，去程要花一小時又 10 分鐘，回程卻只花了 70 分鐘，這是為什麼呢？

(兒子) 是因為去程是上坡，回程是下坡的關係嗎？

(父親) 再想想看！

(兒子) 啊！對了。一小時 10 分鐘跟 70 分鐘一樣嘛！我又被騙了。

一條鮪魚＋一條金魚 ＝兩條？

父親 1 ＋ 1 等於多少？

兒子 當然是 2 囉！

父親 不對，1 ＋ 1 ＝ 41 才對。

兒子 什麼嘛！原來是說「1」與「＋」組合變成數字 4 啊！

父親 開開玩笑而已。那 1 隻狗＋ 1 隻貓等於多少？

兒子 2 隻！

父親 那 1 條鮪魚＋ 1 條金魚呢？

兒子 2 條？

父親 總覺得有點怪怪的，對吧？

那我們來做下面的加法如何？

問題 一隻狗＋一隻跳蚤等於多少？

兒子 2 隻？嗯～總覺得變得有點搞不清楚了。因為狗是動物，跳蚤是
昆蟲，所以不能進行加法運算吧？

父親 1 根香蕉＋ 1 根鉛筆呢？

兒子 這應該也不能進行運算吧？

父親 為什麼？

兒子 香蕉是食物，但鉛筆就不是了。

父親 那麼，1 本書＋ 1 本筆記本呢？

兒子 嗯～真不知道回答 2 本對不對？

思考看看　1 + 1 = 2 ? 那麼…

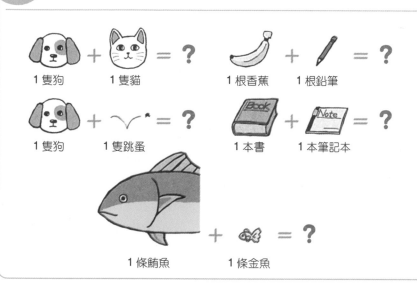

父親 哈哈，如何？即使是 1 + 1 的問題，也頗為困難的，不是嗎？

兒子 因為在學校裡不做這種加法運算。

父親 1 桶水 + 1 桶水等於多少？

兒子 2 桶水。

父親 如果把水倒進 2 倍大的水桶裡，還是只有 1 桶水而已。

兒子 那是違反規則的做法。

父親 沒錯。像這種數量或尺寸大小有所變化的情況是不能進行加法運算的。另外，用 1 根香蕉加 1 根鉛筆這種完全不同種類物品的加法運算則是毫無意義的。一般來說，相同種類的物品或有相同單位或量詞的東西才能進行運算。

兒子 量詞是什麼？

父親 那是指 1 根、1 本或者是 1 個的根、本、個。附在數字後面，藉以表示物品種類或性質的一種詞彙。另一方面，也是用來表示如長度的 m（公尺）或重量的 g（公克）等數量時，被當作基準量的單位。但是，即使是量詞相同，也有如同香蕉和鉛筆的例子，那種情形就算做了加法運算也沒有意義。

兒子 原來是這樣。

父親 所以，在進行加法運算時，若是不知道結果到底要求什麼的話，最後會算出奇怪的結果。例如，1 元＋ 1 元等於 2 元這種就可以確定是算有多少錢。

若又被問到「桌上有 1 本書、2 本雜誌，全部加起來有幾本？」的話，雖然可以直接回答「3 本」，但總覺得回答「1 本書、2 本雜誌」會比較容易了解。不過，這也有分成將書與雜誌分開計算比較方便的情況，以及全部加總在一起也沒問題的情形。

兒子 那什麼時候是全部加總在一起也沒問題？

父親 因為要去旅行，被問到：「要帶幾本書去呢？」這個時候就算回答：「那就帶 3 本書與雜誌去吧！」也沒問題吧！這種有相同種類、相同性質、相同單位或量詞，同時明確的了解加法運算的目的時，就可以做加法運算。

兒子 原來如此。

父親 那麼，20 度的熱水＋ 30 度的熱水等於多少呢？

兒子 50 度的熱水！

父親 哈哈，你上當了。

兒子 對了，即使在 20 度的熱水裡加入等量的 30 度熱水，最多也只會變成 25 度上下的熱水而已。

父親 沒錯。若能加總水溫的溫度，那 50 度的熱水＋ 50 度的熱水不就等於 100 度，水應該能馬上沸騰起來。

想想看　20 度的熱水 + 30 度的熱水等於多少？

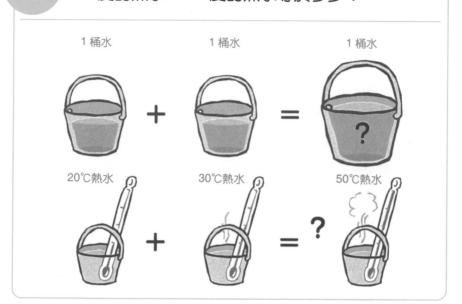

1 桶水　　　　　　1 桶水　　　　　　1 桶水

20℃熱水　　　　　30℃熱水　　　　　50℃熱水

小知識

量詞	1 根、1 本、1 個的根、本、個等附著在數字後面，藉以表示物品種類或性質的一種詞彙。
單位	表示長度的 m（公尺）或重量的 g（公克）等數量時，被當作基準量的單位。

加法的 4 種運算

父親 雖然我們知道加法的運算並不簡單，但若再進一步研究，就會發現加法分成 4 個種類。

兒子 加法有 4 個種類嗎？

父親 是啊！首先是最普通的加法運算。這是將同類物品相加的合併型。例如：「桌上有 2 個蘋果，冰箱裡還有 3 個，請問總共有幾個蘋果？」這種類型的題目。

兒子 2 個＋ 3 個＝ 5 個。

父親 還有一種是不同種類的合併型加法運算。例如：「有 3 隻狗、4 隻貓，總共有幾隻？」這種類型。

兒子 3 隻＋ 4 隻等於 7 隻。因為是狗和貓，所以屬於不同類型。到目前為止的 2 種類型皆屬於一般的加法運算。

父親 嗯。接下來是添加型數詞增加的加法運算。例如：「巴士上有 5 名乘客，後來又有 3 名乘客上了車，總共有幾名乘客？」的類型。

兒子 5 名乘客再加 3 名乘客等於 8 名乘客。

父親 還有一種是添加型序數增加的加法運算。例如：「太郎坐在由前往後算來的第 3 個位置，次郎坐在太郎後面的第 2 個位置，請問次郎坐在從前面算來的第幾個位置？」的類型。

兒子 太郎坐在從前面算來的第 3 個位置，次郎坐在他後面的第 2 個位置，所以是從前面算來的第 5 個位置。這種加法運算跟先前介紹的有些不一樣耶！

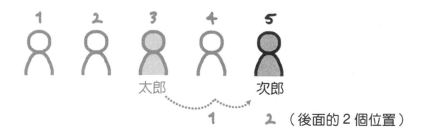

太郎　　　　　次郎

1　　　2 （後面的 2 個位置）

父親 加法就像我先前提過的有 4 種形式。當然一般不會注意到那麼多
細節，只是做一般的加法運算罷了。

要記
住！ **4 種加法的運算**

合併型
（相同種類）

例 桌上有 2 個蘋果，冰箱裡還有 3 個，
總共有幾個蘋果？

合併型
（不同種類）

例 有 3 隻狗、4 隻貓，總共有幾隻？

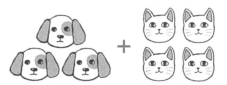

添加型
（數詞增加）

例 巴士上有 5 名乘客，後來又有 3 名乘客上了車，總共有幾名乘客？

添加型
（序數增加）

例 太郎坐在由前往後算來的第 3 個位置，次郎坐在太郎後面的第 2 個位置，請問次郎坐在從前面算來的第幾個位置？

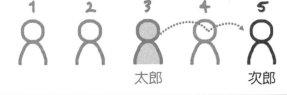

算數遊戲

加法猜拳遊戲

　　這是取代猜拳原有的遊戲規則，是越早答出雙方伸出的手指總數便能獲勝的遊戲。

　　這是最適合小學低年級生玩的加法練習遊戲。

　　這個遊戲的好處是無論何時何地都能進行，更能夠藉此善用任何瑣碎的時間。

1　先說「加法猜拳，剪刀石頭布！」然後雙方互相以單手出拳（1 根到 5 根手指）。

2　若對方出 2 根手指，而自己出 3 根手指時，加總後趕快說出「5」的答案。越快說出答案的人就獲勝。

3　若習慣了這個遊戲，還可以使用雙手，以出 1 到 10 根手指做加法遊戲。

4　也可以應用這個遊戲的原理，改玩減法猜拳及乘法猜拳的遊戲。

減法的 6 種運算

(父親) 減法也可以分為 6 種喔！

(兒子) 減法的種類比加法還多啊！

(父親) 沒錯。首先，先從一般的減法運算開始看起吧！這是求剩餘數量的減法。例如：「5 根香蕉吃掉 3 根之後剩下幾根？」之類的問題。

(兒子) 5 根 − 3 根等於 2 根。

(父親) 接下來是：「橘子和蘋果加起來共有 5 顆，其中橘子有 3 顆，那麼蘋果有幾顆？」的題目，這也是求剩餘數量。

(兒子) 總數有 5 顆，其中若有 3 顆是橘子的話，剩下的 2 顆就是蘋果。

(父親) 沒錯。接著是要求差的減法運算。例如：「動物園裡有 7 頭獅子、5 頭老虎，請問獅子比老虎多幾頭？」

(兒子) 7 頭 − 5 頭，多了 2 頭獅子。

(父親) 接下來是「停車場裡有 10 輛車子並列在一起，藍色車子是從左邊算來的第 7 輛，白色車子是左邊算來的第 3 輛，藍色車子在白色車子右邊的第幾輛？」這也是一種求差的減法運算喔！

(兒子) 是嗎？藍色車子是從左邊算來第 7 輛，而因為白色車子是在從左邊算來第 3 輛，7 − 3 = 4，所以藍色車子是在白色車子的右邊第 4 輛。

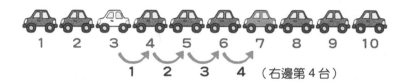

（右邊第 4 台）

父親 如上圖般畫出圖來就很容易了解。

最後的類型是減少型。例如：「書架上有 5 本書，朋友向你借了 2 本，書架上還有幾本書？」

兒子 5 − 2 等於 3 本。但這跟一開頭求餘數的減法運算相同耶！

父親 嗯！雖然說是幾乎相同，但最初香蕉的減法運算問題裡，被吃掉的香蕉就不存在了。但是，書只是被朋友借走了，書本身並不會消失不見。

兒子 哈哈，這麼說來，的確是如此。

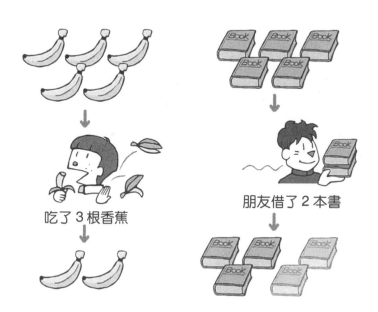

吃了 3 根香蕉

朋友借了 2 本書

（父親）還有最後這種類型的題目。例如：「停車場有 10 輛車子並列在一起，藍色車子是從左邊算來的第 7 輛，白色車子在藍色車子的左邊第 3 輛，那麼白色車子是從左邊算起的第幾輛？」

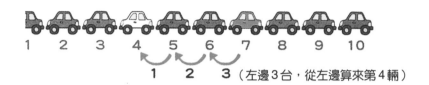

（兒子）這也是畫出如上圖般的圖之後就能很容易了解。

7 － 3 ＝ 4，結果是從左邊算來的第 4 輛車。

（父親）就是這個意思。雖然我詳細的舉出 6 種減法運算的例子，但若將減法分為 2 個種類的話，就能分成求餘數以及求差兩種。

要記住！ **減法的 6 種運算**

求餘數 1 例 5 根香蕉吃掉 3 根之後剩下幾根？

求餘數 2 例 橘子和蘋果加起來共有 5 顆，其中若有 3 顆橘子，那麼蘋果有幾顆？

求差 1

例　動物園裡有 7 頭獅子、5 頭老虎，請問獅子比老虎多幾頭？

求差 2

例　有 10 輛車子並列在一起，藍色車子是左邊算來的第 7 輛，白色車子是左邊算來的第 3 輛，藍色車子在白色車子右邊的第幾輛？

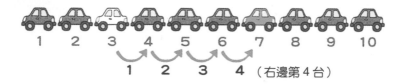

（右邊第 4 台）

減少型 1

例　書架上有 5 本書，朋友向你借了 2 本，現在書架上還有幾本書？

減少型 2

例　停車場裡有 10 輛車子並列在一起，藍色車子是從左邊算來的第 7 輛，白色車子在藍色車子的左邊第 3 輛，那麼白色車子是從左邊算起的第幾輛？

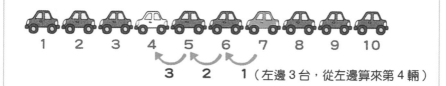

（左邊 3 台，從左邊算來第 4 輛）

找回多少零錢？

（父親）來做一個簡單的減法問題，好嗎？

「你拿著 30 元去買東西，買了 15 元的巧克力之後，請問店員會找多少錢給你？」

給你個提示，30 元是指 3 個 10 元硬幣。

（兒子）很簡單嘛！店員會找 15 元給我。

（父親）不對，不是 15 元。

（兒子）咦？30 − 15 = 15，沒錯啊！

（父親）30 − 15 = 15 是沒錯。這個算式本身沒有錯，但是你的回答是錯誤的。

（兒子）這跟消費稅有關係嗎？

（父親）沒有關係。你試著去想像買東西的實際畫面。

（兒子）拿著 30 元去買了 15 元的巧克力。不管怎麼計算，零錢都是 15 元啊！

（父親）那麼，想像一下實際去買東西的畫面。你拿著 15 元的巧克力到收銀台結帳。

（兒子）嗯。

（父親）將巧克力放到收銀台前，店員用掃描機讀取巧克力包裝上的條碼，然後對你說：「總共是 15 元。」

（兒子）嗯。

（父親）若你帶著 3 個 10 元的硬幣，你會掏出多少錢？

（兒子）啊！原來如此，我只會給 20 元。

父親　沒錯。就是這樣，找的零錢應該是 5 元。因為你買了 15 元的東西，沒有人會拿 30 元付錢，一般都只會拿 20 元付帳才對。

兒子　如果考試出現相同問題的話，答案要寫 5 元嗎？

父親　哈哈，如果學校的考試出現相同問題的話，答案不寫 15 元是會被扣分的。所以，與在學校所學的數學問題相比，實際生活的算數還是會有些微不同的。

想想看　**找回多少零錢？**

問題　拿著 30 元去 7-11 買東西，買了 15 元的巧克力，之後找回來的零錢有多少呢？

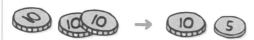

30 元 − 15 元＝ 15 元 → 錯誤
↓
試著思考實際購物的畫面！
↓

將巧克力放在收銀台 → 店員說：「15 元。」
↓
拿出 20 元交給店員。
↓

20 元 − 15 元＝ 5 元 → 找零是 5 元！

將總和為 10 的數字圈起來

這個遊戲是加法及減法最基本的「10」的組合練習。

由於問題的製作方式很簡單,孩子們也能夠熱衷於此遊戲。

遊戲方法

· 如下圖,先任意寫上 1～9 的排列數字。
· 圈起直排、橫排數字相加之後合計為 10 的數字。
· 除了不能斜圈之外,想圈幾個數字都無妨。

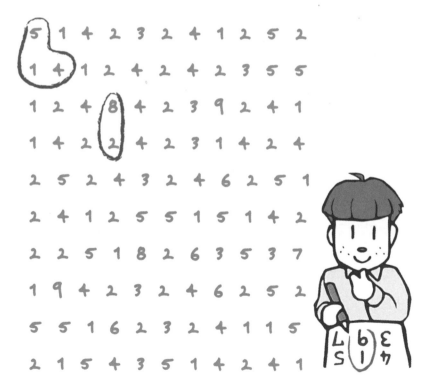

26

什麼是分數？

這裡就是
數學感的
決勝點！

(父親) 你學過分數了嗎？

(兒子) 嗯！分數真是一種奇怪的數。

(父親) 不對，分數是一種方便的數才對。

(兒子) 為什麼？

(父親) 分數也有直接用除式來表示數字的情形。$1 \div 2$ 以分數來表示是什麼？

(兒子) $\frac{1}{2}$。

(父親) $\frac{1}{2} = 1 \div 2 = 0.5$。因為 $1 \div 2$ 等於 0.5 並沒有問題，但若是 $1 \div 3$ 就會等於 0.33333……小數點之後的 3 一直延續下去對吧？

(兒子) 嗯。

(父親) 即使像 $1 \div 3$ 這種會產生連續數字的小數，若寫成分數 $\frac{1}{3}$，也就能夠清楚而簡單的表示。從這方面來看，分數是很方便的數。

(兒子) 那如果沒有分數的話呢？

(父親) 如果沒有分數的話，由於無法清楚敘述 $\frac{1}{3}$ 公升的水，只能說 0.333……公升的水；因為無法敘述在那張紙右端的 $\frac{1}{3}$ 處畫線，只好說從那張寬 10 公分的紙的右端 0.333……公分處畫線。

分數是除法的算式

$$1 \div 3 = 0.33333\cdots\cdots \quad \rightarrow \quad \frac{1}{3}$$

$$8 \div 11 = 0.72727\cdots\cdots \quad \rightarrow \quad \frac{8}{11}$$

兒子 這麼說來，所有的數都能用分數來表示囉？

父親 不，很可惜的，並不是所有的數都能用分數來表示。能夠用分數來表示的，只有被稱為有理數的數而已。

兒子 有理數？

父親 趁著這個大好機會，我簡單地跟你說關於數的種類好了。這裡頭也有小學沒有學到的數，你只要知道有這些數就可以了。

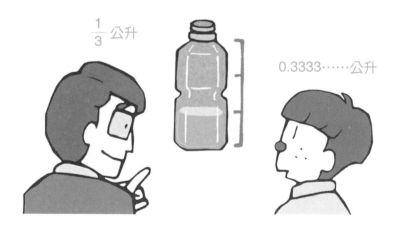

$\frac{1}{3}$ 公升

0.3333……公升

要記住！　數的種類

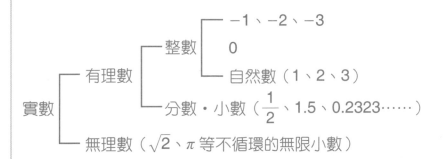

自然數 → 如 1、2、3……基本的數。

整數 → 在自然數裡加上 0 與負號的數字。

分數 → $\frac{1}{2}$、$\frac{2}{3}$ 等。

小數 → 0.5（有限小數）、0.33333……（無限小數）等比 1 還小的數。

　　　另外還有如 0.7272……從某部分開始不斷重覆相同數字的循環小數。

有理數 → 能夠以分數表示的數。

無理數 → （圓周率）等不循環的無限小數。

實數 → 合併有理數及無理數的數。

父親 如圖所示，所謂的有理數分為整數或分數，小數的話則有有限小數或循環小數。一言以蔽之，能用分數表示的數就稱做有理數。

兒子 有限小數或循環小數也能用分數表示嗎？

父親 可以啊！有限小數的 0.5，$\frac{5}{10} = \frac{1}{2}$ 對吧！

循環小數是 0.7272……的話，$\frac{72}{99}$ 就會變成 $\frac{8}{11}$。

兒子 循環小數用分數表示時，用 99 去除就可以了嗎？

父親 用與循環部分位數相同的 9 去除即可。例如：若是 0.123123……的情況，就是 $\frac{123}{999} = \frac{41}{333}$。但這只針對在小數點之後馬上就開始循環的情況而言，在更後面的位數才開始循環的話，必須用別的方法來表示才行。

兒子 別的方法？

父親 嗯，雖然有點困難，但應該可以說明給你了解。

例如：雖然 $\frac{5}{12} = 5 \div 12 = 0.41666……$，此時，若 0.41666……要回復成以分數來表示的話，是可以這麼做的。

要記住！ **0.41666……要回復成用分數表示的方法**

0.41666……×100 的話

0.41666……×100 = 41.666……

結果為 41 + 0.666……，因此可寫成 $41 + \frac{6}{9} = 41 + \frac{2}{3}$

$41 + \frac{2}{3} = \frac{123}{3} + \frac{2}{3} = \frac{125}{3}$

因為一開始就乘上 100，所以在此除回 100，結果為：

$\frac{125}{3} \div 100 = \frac{125}{300} = \frac{5}{12}$

這裡就是
數學感的
決勝點！

不做通分也能夠做加法運算嗎？

(父親) 1 個男生，1 個女生時，男生是總人數的幾分之幾？

(兒子) 因為男生是 2 個人中的 1 個，所以是 $\frac{1}{2}$。

(父親) 那麼，倘若男生 1 個人，女生是 2 個人時，男生是總人數的幾分之幾？

(兒子) 因為男生是 3 個人中的 1 個，所以是 $\frac{1}{3}$。

(父親) 將這兩組人合併起來，男生是總人數的幾分之幾？

(兒子) 因為總人數的 5 個人中有 2 個是男生，所以男生是 $\frac{2}{5}$。

(父親) 這麼說來，$\frac{1}{2}+\frac{1}{3}$ 會等於 $\frac{2}{5}$ 囉？

(兒子) 嗯，是這樣沒錯。

(父親) 真的是這樣嗎？$\frac{1}{2}+\frac{1}{3}$ 真的等於 $\frac{2}{5}$ 嗎？

不同分母的分數加法，即使不通分，只要將分母與分母相加，分子與分子相加就可以求到解答了嗎？

(兒子) 咦？真的耶！剛才的計算沒有經過通分耶！

應該是 $\frac{1}{2}+\frac{1}{3}=\frac{3}{6}+\frac{2}{6}=\frac{5}{6}$ 才對。

(父親) 那麼，剛才分數的加法答案是錯的嗎？

 不做通分也能夠做加法運算嗎？

男 女 → 男生為總人數的 $\frac{1}{2}$

男 女 女 → 男生為總人數的 $\frac{1}{3}$

加總來看 → 男生為總人數的 $\frac{2}{5}$

$\frac{1}{2} + \frac{1}{3} = \frac{2}{5}$ ？

兒子 但是，照圖面上看來，答案是正確的耶！

父親 確實是這樣。但這個分數的加法運算的確是錯誤的。

分數若換算成小數來做運算，由於 $\frac{1}{2} = 0.5$，$\frac{1}{3} = 0.333\cdots\cdots$，因此 $\frac{1}{2} + \frac{1}{3}$ 等於 $0.5 + 0.333\cdots\cdots$，答案為 $0.8333\cdots\cdots$。另一方面，$\frac{2}{5}$ 若用小數來表示，答案則只有 0.4。

兒子 這麼一來，所謂 $\frac{1}{2}$ 與 $\frac{1}{3}$ 相加之後得到 $\frac{2}{5}$，又是指什麼呢？

父親 那是以比例來表示的結果。

那是指男生人數，若以 $\frac{1}{2}$ 與 $\frac{1}{3}$ 這兩組人來合併計算，男生的比例是 $\frac{2}{5}$。但若用分數加法運算的角度來看，這樣計算是錯誤的。通常，在做分數的運算時，當做基準的數字不同是不行的。

兒子 當做基準的數字？

父親 舉例來說，$\frac{1}{2}$ 是指什麼的 $\frac{1}{2}$。同樣的 $\frac{1}{2}$，可以說是 4 個人中 $\frac{1}{2}$ 的 2 個人，也能說是 10 個人中 $\frac{1}{2}$ 的 5 個人，人數完全不同。因此，在做分數的加法運算時，全體的基準數必須要相同。

讓基準數相同的做法就是將分母通分。因此可得知基準的人數為
6 人，6 人的 $\frac{1}{2}$ 是 3 人，6 人的 $\frac{1}{3}$ 是 2 人，所以 3 人＋ 2 人等於
5 人。6 人中的 5 人為 $\frac{5}{6}$，是 $\frac{1}{2}+\frac{1}{3}$ 的正確答案。

要記住！ $\frac{1}{2}+\frac{1}{3}$ 等於多少？

將作為基準的人數設定為 6 人

6 人的 $\frac{1}{2}$ 是 3 人

6 人的 $\frac{1}{3}$ 是 2 人

3 人＋ 2 人＝ 5 人

因此

6 人中的 5 人為 $\frac{5}{6}$

$$\frac{1}{2}+\frac{1}{3}=\frac{5}{6}$$

$\frac{1}{2}=\frac{3}{6}$

$\frac{1}{3}=\frac{2}{6}$

$\frac{1}{2}+\frac{1}{3}=\frac{5}{6}$

禮物的分法

（父親）再來談談另一個不可思議的分數運算故事吧！

（兒子）是什麼樣的故事呢？

（父親）有個在國外工作的父親寄了禮物給 3 個女兒，所有的禮物總共有 17 份。父親在給媽媽的信中寫道：「請將禮物的 $\frac{1}{2}$ 給大女兒，$\frac{1}{3}$ 給二女兒，最小的女兒則得 $\frac{1}{9}$。」那麼，這 3 個女兒各能分得幾個禮物？

（兒子）17 的 $\frac{1}{2}$ 是……禮物沒辦法分成 8 個半耶！

（父親）因為這種情況無法分禮物，於是媽媽拿出一個爸爸要送給她的禮物，說要讓 3 姊妹去分。

（兒子）這樣一來禮物就變成 18 份了。這樣的話，18 的 $\frac{1}{2}$ 是 9 個，18 的 $\frac{1}{3}$ 是 6 個，18 的 $\frac{1}{9}$ 是 2 個，禮物就可以好好的分送了。

（父親）分送掉的禮物總共有幾個？

（兒子）耶！$9 + 6 + 2 = 17$ 個！

（父親）因此，多出的一個禮物就由媽媽收下了。

（兒子）咦？明明是媽媽拿出一個禮物後才能夠分禮物的，最後為什麼還會多出 1 個呢？

（父親）哈哈，不可思議吧？

（兒子）為什麼會有這種結果呢？

（父親）你算算看，$\frac{1}{2} + \frac{1}{3} + \frac{1}{9}$ 等於多少？

兒子 通分之後，由於是 $\frac{9}{18} + \frac{6}{18} + \frac{2}{18}$，所以等於 $\frac{17}{18}$。

父親 嗯，也就是說，3 個分數相加之後並不等於 $\frac{18}{18} = 1$，所以才不可思議。

想想看　禮物的分法

父親送出的禮物　→　總共有 17 個。

請依以下的比例分禮物

給大女兒 $\frac{1}{2}$

給二女兒 $\frac{1}{3}$

給小女兒 $\frac{1}{9}$

因為無法順利分送禮物，於是母親補上 1 個禮物　→　全部為 18 個。

給大女兒 $\frac{1}{2}$　→　9 個

給二女兒 $\frac{1}{3}$　→　6 個

給小女兒 $\frac{1}{9}$　→　2 個　　合計 17 個

母親收下剩下的 1 個禮物。

〔說明〕

$\frac{1}{2} + \frac{1}{3} + \frac{1}{9} = \frac{9}{18} + \frac{6}{18} + \frac{2}{18} = \frac{17}{18}$

因為 3 個分數相加之後並不等於 $\frac{18}{18} = 1$，所以才會有這種情況。

 算數遊戲

我說的數是多少呢？

這是數字問題的問答遊戲。

無論身處何地皆能愉快的進行，可藉此增加數學的相關知識與培養數學感。

遊戲方式

· 可以對孩子們提出關於數字的問題，讓孩子們回答，也可以採用讓孩子們互相提出問題作答的方式。

· 如同下例與數學毫無關係的問題亦無妨。與切身事物相關或能思考出獨特問題也很有趣。

· 提出與數字相關的問題後，若能對問題加以說明，將更能增加孩子們的知識。

· 我問：單手的手指數。	→ 5
· 我問：一個人所有的指頭數	→ 20
· 我問：螞蟻有幾隻腳	→ 6
· 我問：9 的下個下個下個數字	→ 12
· 我問：999 之後的數	→ 1000
· 我問：菱形的邊	→ 4
· 我問：1 個禮拜的天數	→ 7
· 我問：10 月的天數	→ 31
· 我問：與今天的天數相同的數字	→ ?
· 我問：與你的年紀相同的數字	→ ?
· 我問：1 打是指多少	→ 12
· 我問：撲克牌除去鬼牌後剩下的張數	→ 52
· 我問：9 + 5 的答案	→ 14
· 我問：□ － 7 ＝ 2，□裡頭該填的數字	→ 9

這裡就是
數學感的
決勝點！

關於大數的
二三事

父親 你學過大數了嗎？

兒子 嗯，到兆的話我可以唸得出來。

父親 很好，那你就唸到兆吧！

兒子 個、十、百、千、萬、十萬、百萬、千萬、億、十億、百億、千億、兆、十兆、百兆、千兆。

父親 沒錯，如果能知道到兆的單位的話，日常生活就沒有問題了。

兒子 即使會唸到兆，對兆這個單位，我可是一點概念也沒有。

父親 舉例來說，你知道從 1 數到 1 兆需要多少時間嗎？雖然實際上需要花更多時間，我們先以每唸 1 個數字，平均要花費 1 秒來計算，你猜唸到一兆必需花費的時間是多少？

兒子 應該是 1 兆秒吧？

父親 嗯，1 兆秒約等於 166 億 7 千萬分鐘，以小時來計算的話，就是 2 億 7800 萬小時，以天數計算的話，是 1157 萬日，以年數來算則是 3 萬 1700 年。

要記住！

數到 1 兆需要多少時間？

從 1 數到 1 兆，若以每唸 1 個數字平均花費 1 秒來計算，則

1 兆秒＝約 3 萬 1700 年

兒子 耶～光是算到 1 兆也要花掉 3 萬年以上的時間啊！

父親 不過你知道兆之後稱做什麼嗎？

兒子 不知道。兆之後稱做什麼？

父親 兆之後是京。京之後是垓、秭、穰、溝、澗、正、載、極、恆河沙、阿僧祇、那由他、不可思議、無量大數。一個無量大數，是 1 的後面會跟著 68 個 0。

兒子 你說到最後好像在唸經喔！

父親 嗯，因為這是古代中國所創造的名稱，因此後半部份原本是佛教用語。順帶一提，你知道所謂的恆河沙是指什麼意思嗎？

兒子 跟河有關係嗎？

父親 沒錯。所謂的恆河沙就是指印度的恆河。沙就是砂子的意思，恆河沙是指與印度恆河裡的砂子一樣多的意思。

要記住！　大數

個	十	百	千
萬	十萬	百萬	千萬
億	十億	百億	千億
兆	十兆	百兆	千兆

兆之後每增加一萬，便如以下的名稱

京	10^{16}
垓	10^{20}
秭	10^{24}
穰	10^{28}
溝	10^{32}
澗	10^{36}
正	10^{40}
載	10^{44}
極	10^{48}
恆河沙	10^{52}
阿僧祇	10^{56}
那由他	10^{60}
不可思議	10^{64}
無量大數	10^{68}

父親 依上述文字來看，可以發現數的名稱是每 4 位數做一次變化，比起英文的名稱要容易了解。

◆ 每 3 位數就以逗號做區分的理由

兒子 英文不是這樣的嗎？

父親 英文是以每三位數加上逗號做區隔，如 Thousand（千）、Million（百萬）、Billion（十億）。

兒子 這不太好懂耶！

父親 通常在表示金額等的情況時，是每三位數就會加一個逗號對吧？

兒子 像 123,456 這樣的情況是嗎？

父親 像這種每 3 位數就打一個逗點區分的習慣，是從英語系國家傳入的，並不是我們原有的習慣。我反而覺得原先以每 4 位數做區分的方法比較一目瞭然。但為了要在國外也能通用，所以最後大家接受以每 3 位數來做區分的方法來表示。

兒子 原來是這麼一回事。

父親 我想能看到 123,456,789 的數字後，馬上就唸出一億兩千三百四十五萬六千七百八十九的人應該很少吧？如果不習慣每 3 位數就用逗點做區分的人是辦不到的。但若是以每 4 位數做逗點區分的方式，那麼看著 1,2345,6789 這種數字應該就有不少人可以馬上唸出一億兩千三百四十五萬六千七百八十九的。

兒子 從右邊看來第一個逗點是萬，第二個逗點就是億了，是嗎？

父親 沒錯。

要記住！　每 3 位數就以逗號做區分的理由

每 3 位數數字便以逗號做區分，是來自英語系國家的習慣。

美國等英語系國家（每 3 位數做一次變化）

→ Thousand（千）→ Million（百萬）→ Billion（十億）

中國（每 4 位數做一次變化）

→ 萬 → 億 → 兆

123,456,789 → 一億兩千三百, 四十五萬六千, 七百八十九
　　　↓　↓
　　百萬　千

1,2345,6789→ 一億,兩千三百四十五萬, 六千七百八十九
↓　　↓
億　　萬

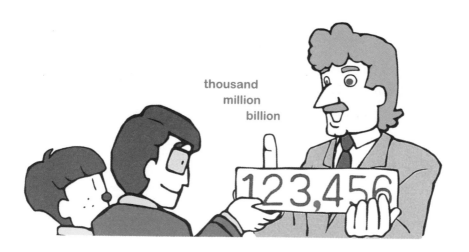

thousand
million
billion

123,456

折了 50 次的紙會變得如何呢？

（父親）先前說過兆有多大，現在再來說說更不得了的事情吧！

（兒子）哇，是什麼事情呢？

（父親）將厚度 0.1mm 的紙逐次對折，若是真有可能對折到 50 次，你知道 0.1mm 的紙最後的厚度會是多少嗎？

（兒子）每折一次厚度就會加倍。由於最初是 0.1mm，對折 1 次就變成 0.2mm，對折 2 次就是 0.4mm，對折 3 次是 0.8mm，對折 4 次是 1.6mm，對折 5 次就是 3.2mm 是吧？如此重複到第 50 次的話，大概會變成 10 公尺吧？

（父親）非也非也，這個數字完全不夠。

（兒子）那是 100 公尺囉？

（父親）不，根本還不夠。

（兒子）那是 1 公里嗎？

（父親）哈哈，答案是你無法想像得到的。將厚度 0.1mm 的紙逐次對折，若是可以折到 50 次，其厚度約是地球到月球距離的 293 倍。

（兒子）哇～真是不可思議。

想想看　## 0.1mm 的紙對折 50 次之後的厚度是多少？

將厚度 0.1mm 的紙逐次對折，若能夠對折 50 次的話，紙的厚度為多少？

$0.1mm × 2^{50}$ ＝ 1 億 1258 萬 9990km

從地球中心開始到月球中心為止的距離為 38 萬 4400km

1 億 1258 萬 9990km ÷ 38 萬 4400km ＝約 293

因此，厚度約為地球中心到月球中心距離的 293 倍。

◆ 給智者的獎勵

(父親) 還有另一個與摺紙結果差不多的例子。

有一位國王決定要給一個立了大功的男子獎勵。而那個男子對國王提出以下請求，「請您第一天賞賜我 1 枚金幣，第二天賞賜我兩倍於第一天的金幣，第三天賞賜給我兩倍於第二天的金幣，以此類推你只要賜予我一個月的金幣即可。」

國王覺得他真是個心無貪念的人，於是高興地說道：「不要說一個月了，我就依這個方式賞你 50 天的金幣吧！」

你知道，若用這個方式賞賜男子金幣的話，50 天後男子實際上可以得到的金幣有多少？

(兒子) 應該會跟摺紙的情形一樣，是意想不到的數量吧？

(父親) 沒錯。這次是以第一天 1 枚，第二天 2 枚，第三天 4 枚的方式增加金幣的數量，然後還要將獲得的所有金幣數量全都相加起來。第 5 天獲得的金幣總數是 1 ＋ 2 ＋ 4 ＋ 8 ＋ 16 ＝ 31 枚，數量將逐漸增加。

兒子 嗯。

父親 若是以男子一開始所請求的一個月 31 日來計算，他得到的金幣總枚數是 21 億 4748 萬 3647 枚。光是這樣的數量就已經很驚人了，但若是以 50 日來計算，則會是 1125 兆 8999 億 0684 萬 2623 枚。

兒子 一開始聽起來，這似乎並不是什麼大不了的事，但越到後面，數量就增加地越快速。

想想看　總共有幾枚金幣？

第一天得到 1 枚金幣，第二天得到的金幣是第一天的兩倍，也就是 2 枚金幣，第三天又是第二天的兩倍，也就是 4 枚金幣，以此類推，連續 31 日，每天獲得前一天雙倍數量的金幣，最後總共會有幾枚金幣？

天數	1	2	3	4	5	6	7	8	9	10……
枚數	1	2	4	8	16	32	64	128	256	512……
合計數量	1	3	7	15	31	63	127	255	511	1023……

將上述所記載的數量合計下來，

31 天的合計數量為 21 億 4748 萬 3647 枚。

50 天的合計數量為 1125 兆 8999 億 0684 萬 2623 枚。

這裡就是
數學感的
決勝點！

別被幸運信給騙了！

兒子 你知道幸運信嗎？

父親 知道。這封信只要在一天之內轉寄給幾個人的話，就能實現願望對吧？

兒子 沒錯。這個目前在學校很流行，還造成許多困擾。

父親 我想起來了，這曾經流行過一陣子沒錯。爸爸小時候也曾經流行過幸運信喔！

兒子 這樣啊！

父親 那種東西沒必要太認真看待。

兒子 我知道。

父親 你唸的小學裡總共有多少學生？

兒子 大約是 500 人吧！

父親 舉例來說，若有 5 個人分別轉送給 5 個人幸運信，就會是 5×5 的 25 人，5×5×5 的 125 人，5×5×5×5 的 625 人，只要第四次就會比學校的總人數還多。不用多久就沒有能轉寄幸運信的對象了。

1 人 → 5 人 → 25 人 → 125 人 → 625 人

兒子 原來如此。

父親 若是 10 個人每人都轉寄給 10 個人的情況，轉寄到第 8 次就等同於日本的總人口數 1 億人了，如果再持續轉寄到第 10 次就會超過地球總人口的 100 億人了。

兒子 真不得了。

父親 因為這是用信或mail寄出，整個過程如同鍊子一般的環環相扣，所以稱為連鎖信（Chain mail）。但我們也知道它很快就會中止。所以不用太認真去看待它，不去理它是最好的方法。

好比多層次傳銷或老鼠會，其組成方式就像幸運信一樣，打著輕鬆就能賺到錢的標語來增加會員人數。由於常有人被騙，所以我們得多加小心。

兒子 嗯，我了解了。

父親 接下來，我再舉一個例子吧！

例如：有一個學生，一早來到有 500 位學生的學校，在 8 點到 8 點 10 分之間要告訴 3 個人某個秘密，之後這 3 個人也要在接下來的 10 分鐘內各別告訴其他不同的 3 個人這個秘密，若這個秘密透過每 3 個人的方式來傳達，請問這個秘密會在幾點傳達給全校學生知道？

8 點 10 分時，包含最先開始說秘密的人在內有 4 個人；20 分時增加 $3 \times 3 = 9$ 人，共 13 人；30 分時增加 $3 \times 3 \times 3 = 27$ 人，共 40 人，然後就以這種方式增加下去……

10 分	20 分	30 分	40 分	50 分	9 點
＋ 3	＋ 9	＋ 27	＋ 81	＋ 243	＋ 729
4 人	13 人	40 人	121 人	364 人	1093 人

兒子 9 點時全校師生就會全都知道了。

父親 嗯，正確答案。

算數遊戲

加法賓果

　　這是針對低年級所設計的加法遊戲，可以邊玩賓果邊練習加法運算。和一般的賓果遊戲相同，越多人玩越能增加樂趣。

遊戲方法

・在紙上畫好如下圖一般的 6×6 空格

・畫好格子之後，在最上一行及最左一列的空格內隨意填上 0～9 的數字，每個數字只能寫一次。

+	6	2	1	4	7
3					
8					
9					
0					
5					

· 這麼一來，賓果卡就製作完成了。

· 事先製作好 1～17 的數字卡，然後一枚一枚的翻起卡片。

· 在符合翻起卡片數字的位置上填上數字。例如，若翻起的卡片是 10，就如下圖的寫法。

＋	6	2	1	4	7
3					10
8		10			
9			10		
0					
5					

· 其他部分則如同賓果遊戲，在直、橫、斜排上最早連成五條直線的人為贏家，或者，遊戲規則也可以改為最早填滿所有空格的人為贏家。

· 另外，雖然較為費工，也有用更大的數或是乘法來玩遊戲的方法。

這裡就是
數學感的
決勝點！

關於小數的
二三事

兒子 小數也有專有名稱嗎？

父親 小數當然也有專有名稱。小數是小於 1 的數，而每 10 分之 1 的
倍數之後，就有以下單位：分、釐、毫、絲、忽、微、纖、沙、
塵、埃、渺、莫、模糊、逡巡、須臾、瞬息、彈指、剎那、六
德、虛、空、清、靜。

**要記
住！**

小數

自 1 之後，每小 10 分之 1 倍，則有以下變化。（中國常用單位）

分	10^{-1}
釐	10^{-2}
毫	10^{-3}
絲	10^{-4}
忽	10^{-5}
微	10^{-6}
纖	10^{-7}
沙	10^{-8}
塵	10^{-9}
埃	10^{-10}

渺	10^{-11}
莫	10^{-12}
模糊	10^{-13}
逡巡	10^{-14}
須臾	10^{-15}
瞬息	10^{-16}
彈指	10^{-17}
剎那	10^{-18}
六德	10^{-19}
虛	10^{-20}
空	10^{-21}
清	10^{-22}
靜	10^{-23}

亦有 10^{-20} 為虛空、10^{-21} 為清靜之說。

兒子 咦？這樣不是很奇怪嗎？我在看日本職棒的時候，看過 2 割 3 分 4 厘，那是什麼意思？

父親 割是日本古代表示比例的單位。割是 $\frac{1}{10}$，而分是割的 $\frac{1}{10}$，因此是 $\frac{1}{100}$，厘則是 $\frac{1}{1000}$，所以，2 割 3 分 4 厘是 0.234 的意思。以下還有更小的單位是毛、系、忽、微、纖……，跟上表的中國常用單位很相近。

因此，在當作數的單位時，分是 1 的 $\frac{1}{10}$，而在日本比例的單位時，分是割的 $\frac{1}{10}$，也就是 1 的 $\frac{1}{100}$。

兒子 原來是這麼一回事。

父親 所謂的五分五分，是指各 0.5（50%）的意思。另外，9 分 9 釐也
有 0.99（99%）的意思。

要記
住！　**數與步合的單位**

數的單位 → 分（1 的 $\dfrac{1}{10}$）釐（1 的 $\dfrac{1}{100}$）

　　　　→ 九分九釐 = 0.99

日本比例的單位 → 割（1 的 $\dfrac{1}{10}$）分（1 的 $\dfrac{1}{100}$）厘（1 的 $\dfrac{1}{1000}$）

　　　　→ 1 割 2 分 = 0.12

除法
具有兩種意義？

父親 你知道除法也有兩種意義嗎？

兒子 兩種意義？

父親 舉例來說，$10 \div 2$ 這個除法也包含了兩種思考模式。

第一種是，如果把 10 元分給 2 個人之後，每人可得多少？

兒子 $10 \div 2 = 5$ 元

父親 這是分給 2 個人的除法運算。10 元分給 2 個人，每人各能得到 5 元。

兒子 嗯。

父親 另一種所謂的 $10 \div 2$ 的運算，則是「10 元以每 2 元來分，最多可以分給幾個人？」的思考模式。

兒子 同樣的，因為 $10 \div 2 = 5$，所以能夠分給 5 個人。

父親 沒錯，這是 10 裡面包含了幾個 2 的意思。

兒子 原來如此。

父親 如上所述，同樣都是 $10 \div 2$，也有「10 分成 2 個之後變成多少？」與「10 之中包含了幾個 2？」等 2 種意思的除法運算。

兒子 這麼說來的確如此。

父親 即使像 $1 \div \dfrac{1}{2}$ 這種分數運算，只要能夠想到「1 之中含有幾個 $\dfrac{1}{2}$」，馬上就能夠回答出 2 的答案了。

兒子 這麼一說，分數的除法也很容易理解耶！

要記住！

除法的 2 種意義

分配

→ 10 元平分給 2 個人的話，1 個人能得到多少？

　10 元÷2 = 5 元，1 個人能得到 5 元。

包含幾個

→ 10 元若以每 2 元來做區分，可以分給幾個人？

　10 元÷2 元= 5，可以分給 5 個人。

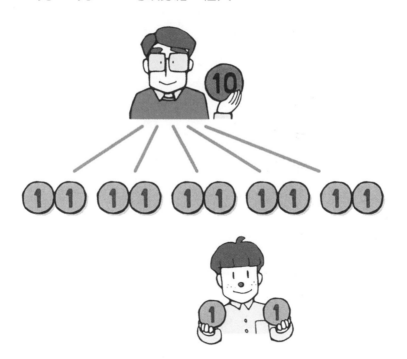

這裡就是
數學感的
決勝點！

用眼睛分辨
整除的數

(父親) 請隨便說出一組 8 位數的數字。

(兒子) 36598674

(父親) 你知道這個數會被哪些數整除嗎？

(兒子) 咦？這種事能夠馬上就知道嗎？

(父親) 嗯，這個數能被 2、3、6 整除，你用計算機算算看。

(兒子) 真的耶！

(父親) 這組數字在最後加上 6 成為 365986746 之後，能夠被 9 整除。

(兒子) 哇，真的被 9 整除了！你為什麼會知道呢？

(父親) 如果懂得分辨整除數的話，就有辦法立刻知道了。

(兒子) 有分辨的方法嗎？

(父親) 有。首先，數字末位是 0，或是能被 2 整除的數字，就可以被 2 整除。

(兒子) 嗯。

(父親) 末位是 0 或是 5 的話，可以被 5 整除。

(兒子) 嗯，沒錯。

(父親) 末 2 位能被 4 整除或是 00 的話，那個數就能被 4 整除。例如：39561232 這個數字，因為末兩位的 32 能被 4 整除，因此應該能被 4 整除。

(兒子) 嗯，真的可以被整除。只要數字的末 2 位能被 4 整除或是 00 就可以被 4 整除了嗎？不管開頭是什麼數字都可以嗎？

54

(父親) 沒錯。不論是 12345612，或 98765436，還是 12345600，不管什麼數字都沒有問題。

(兒子) 嗯，真的都被 4 整除了。

(父親) 至於 3 和 9，只要每位數字全部相加之後能被 3 整除，那組數字本身就能被 3 整除。同樣的，若各個位數的數字相加後的總和能被 9 整除的話，那組數字本身就能被 9 整除。

(兒子) 將剛剛提過的 365986746 的各位數字相加，由於 3 + 6 + 5 + 9 + 8 + 6 + 7 + 4 + 6 = 54，所以能夠被 9 整除。也就是說，這個數字也能被 3 所整除。

(父親) 是的。由於末位數字是 6，所以這個數字也能被 2 整除。若能被 2 與 3 整除的話，便能得知這個數字也能被 2×3 = 6 整除。

(兒子) 真的耶！也能夠被 6 整除。那剩下的是如何判定能否被 7 與 8 整除？

(父親) 關於能否被 8 整除的部份，只要數字末 3 位能被 8 整除或是 000 的話，那個數字本身就能被 8 整除。

(兒子) 那 7 呢？

(父親) 7 則沒有能立即判別的方法。所以直接用 7 去除會比較快。

辨別整除數字的方法

2 → 末位數字是 0 或是偶數者。

3 → 各位數字加總後能被 3 整除者。

$$111 \div 3 = 37$$

4 → 末 2 位數能被 4 整除或是 00 者。

$$12345612 \div 4 = 3086403$$

5 → 末位數字是 0 或是 5 者。

6 → 能被 2 整除，同時也能被 3 整除者。

7 → 沒有立刻就能判別的方法。

（實際用 7 去除的確認法最快。）

8 → 數字末 3 位能被 8 整除或是 000 者。

$$96765000 \div 8 = 12345625$$

9 → 各個位數的數字加總後能被 9 整除者。

$$111111111 \div 9 = 12345679$$

這裡就是
數學感的
決勝點！

1 + 1
也可能等於 10

父親 如同我先前所說過的，我想你應該明白，即使是 1 + 1 也可能不單純了吧？不過，我現在要告訴你 1 + 1 也可能等於 10。

兒子 這是什麼意思？

父親 因為 1 + 1 等於 2 是十進位的計算方法。所以一般我們知道的計算都屬於十進位法。但是，若以二進位法來運算，1 + 1 就會等於 10 喔！

兒子 二進位法是什麼？

父親 十進位法是數字加總變成每一個 10 之後，即增加一位數的世界。同樣的，二進位法是加總變成每一個 2 之後即增加一位數的世界。因此，就二進位法而言，1 之後不是 2 而是 10，10 之後是 11，11 之後則直接到達 100。也就是說，二進位法的世界只使用 0 與 1 的數字而已。

兒子 耶～但是，這麼做有什麼用呢？

父親 利用這個二進位計算方式的是電腦。電腦等電子機械全部都是利用二進位法的方式運作的。因此，目前二進位法可是幫了不少大忙。

兒子 原來如此，我以前完全不知道。

父親 二進位法只以 0 與 1 表示所有的數字。此外，對電腦而言，0 是開關關閉的狀態，1 是開關開啟的狀態。換言之，透過電流的開關，就可以用來表示所有的數字。
如此大量地組合電路，不僅能夠表示數字，也能做人類無法進行的複雜運算，更可以收集各式各樣的資源情報。

十進位法以二進位法來表示

十進位法	二進位法
0	0
1	1
2	10
3	11
4	100
5	101
6	110
7	111
8	1000
9	1001
10	1010

這裡就是
數學感的
決勝點！

試著將十進位數字
以二進位法表達

（父親）那麼我們來試著將十進位數字改用二進位法來表示？

（兒子）要怎麼做呢？

（父親）不用擔心，沒有想像中的那麼困難。

例如：我們將 10 用二進位法表示，就會如同下列的算式一般，以 10 用 2 慢慢去除，並將其餘數寫在右邊。

```
2 ) 10
2 )  5 ……0
2 )  2 ……1
     1 ……0
```

（兒子）你是說，$10 \div 2 = 5$，餘數為 0，$5 \div 2 = 2$，餘數為 1，$2 \div 2 = 1$，餘數為 0，這樣子嗎？

（父親）沒錯。然後從最後的除式中所得的商開始反推回去的數字，就是 10 以二進位法所變換出來的數字。

（兒子）也就是說，10 以二進位數表示的話就是 1010 嗎？

（父親）就是這個意思。那麼，15 要怎麼以二進位法來表示？

（兒子）15 用 2 慢慢去除就好的話，15 以二進位法表示就是 1111。

```
2 ) 15
2 )  7 ……1
2 )  3 ……1
     1 ……1
```

父親 就是這樣。另外，即使想用五進位法、七進位法來表示，也可以用同樣的方式來做變換。

兒子 原來如此。

要記住！ 十進位法以二進位法來表示

9 以二進位法來表示

2 ⟩ 9
2 ⟩ 4 ⋯⋯1 → 1001
2 ⟩ 2 ⋯⋯0
　　 1 ⋯⋯0

117 以三進位法來表示

3 ⟩ 117
3 ⟩ 39 ⋯⋯0
3 ⟩ 13 ⋯⋯0 → 11100
3 ⟩ 4 ⋯⋯1
　　 1 ⋯⋯1

117 以五進位法來表示

5 ⟩ 117
5 ⟩ 23 ⋯⋯2 → 432
5 　 4 ⋯⋯3

◆試著將數字由二進位法改回以十進位法表示

父親 那麼，現在我們試著反將二進位法數字以十進位法來表示。

這樣可以更自由自在地變換各種不同的進位法，也可以推回用十進位法來表示數字。

兒子 要怎麼反推回以十進位法來表示呢？

父親 在那之前，我們先來確認數字是如何用十進位法來組成的吧！

兒子 這是指十進位法數字的形成過程嗎？

父親 沒錯。例如：123 這個數字，它的百位數字是 1，十位數字是 2，個位數字是 3。

兒子 嗯，是這樣沒錯。

父親 用算式來表示，123 就是 $1 \times 100 + 2 \times 10 + 3 = 123$ 囉！

兒子 的確如此。

父親 再用細微一些的方式來表示，就會是

$1 \times 10^2 + 2 \times 10 + 3 = 123$

兒子 10^2 是指 10 乘 2 次的意思嗎？

父親 是的。同樣的，這次我們用 1234 來表示，那就是

$1 \times 10^3 + 2 \times 10^2 + 3 \times 10 + 4 = 1234$

兒子 嗯。這樣的做法與將數字從二進位法反推回十進位法有什麼關係？

父親 可以直接利用這個算式反推喔！例如：以二進位法表示的 1010，若用同樣的方式來思考，就會是

$1 \times 2^3 + 0 \times 2^2 + 1 \times 2 + 0$

$= 1 \times 8 + 0 \times 4 + 1 \times 2 + 0 = 8 + 2 = 10$

就能知道二進位法的 1010 就是十進位法的 10 了喔！

兒子 耶～原來是這個原因啊！

二進位法數字反推以十進位法來表示

■ 二進位法的 1010 推回以十進位法來表示

$1×2^3 + 0×2^2 + 1×2 + 0$

$= 1×8 + 0×4 + 1×2 + 0 = 8 + 2 = 10$

■ 二進位法的 1001 推回以十進位法來表示

$1×2^3 + 0×2^2 + 0×2 + 1$

$= 1×8 + 0×4 + 0×2 + 1 = 8 + 1 = 9$

■ 三進位法的 11100 推回以十進位法來表示

$1 + 3^4 + 1×3^3 + 1×3^2$

$= 1×81 + 1×27 + 1×9 = 81 + 27 + 9 = 117$

■ 五進位法的 432 推回以十進位法來表示

$4×5^2 + 3×5 + 2$

$= 4×25 + 3×5 + 2 = 100 + 15 + 2 = 117$

這裡就是
數學感的
決勝點！

1 不等於 1？

（父親）今天來聊些不可思議的話題吧！

（兒子）不可思議的話題？

（父親）是啊！是在數學上有名的話題喔！

（兒子）是怎麼樣的話題？

（父親）分數的 $\frac{1}{3}$ 用小數來表示是多少？

（兒子）因為 $\frac{1}{3}$ 與 $1 \div 3$ 相同，所以是 0.333333……，因為除不盡，所以結果會不斷重覆 3 的小數。

（父親）沒錯。因為 0.33333……是無限重覆 3 的小數，所以被稱為無限循環小數。

（兒子）那會變得如何呢？

（父親）也就是說，$\frac{1}{3} = 0.33333……$。

（兒子）嗯，然後呢？

（父親）那麼，$\frac{1}{3} \times 3$ 等於多少？

（兒子）$\frac{1}{3} \times 3 = 1$。

（父親）那 0.33333……×3 等於多少？

（兒子）0.33333……×3 = 0.99999……？

（父親）沒錯。但這樣一來，將 $\frac{1}{3} = 0.33333……$ 的算式兩邊同乘以 3，就會變成 1 = 0.99999……對吧？

（兒子）嗯，但這樣好奇怪，1 跟 0.99999……是不一樣的數值。

父親 通常都會這麼認為吧！但實際上，1 = 0.99999……也不為過喔！

兒子 怎麼說呢？因為 1 與 0.99999……怎麼看都是不一樣的數值。

父親 的確如此，1 與 0.99999……看起來的確是不同的數值。

要記住！ 1 = 0.99999……？

$\dfrac{1}{3} = 0.33333……$

兩邊各乘以 3

$\dfrac{1}{3} \times 3 = 0.33333…… \times 3$

$1 = 0.99999……$

兒子 1 與 0.99999……絕對是不一樣的數值，因為 0.99999……是比 1 還小的數值對吧？

父親 如果 0.99999……比 1 還小，那是小多少呢？1 − 0.99999……會等於多少？

兒子 0.00000……一直重覆著 0，最後一位是 1 的數？

父親 你說的最後一位，是到哪裡才是最後一位？0.99999……是 9 無限重覆的小數喔！所以不論哪一位數，9 都是不斷重覆著的，並沒有最後一位。

兒子 耶～真是搞不懂啊！如果是這樣的話，那又會變得如何呢？

父親 正確來說，0.99999……是沒有底限、接近 1 的數值。就因為如此，我們只能把 1 = 0.99999……想成可能的了。

兒子 嗯～總覺得難以接受啊！

（父親）哈哈，我了解你的感覺，所以才說這是不可思議的話題。但是，
　　　　1 = 0.99999……是可以被證明的。

要記住！ 　**1 = 0.99999……的證明**

設定 x = 0.999……　　→ (1)

等號兩邊都乘以 10

10x = 9.999……　　　　→ (2)

(2)減掉(1)

　　 10x = 9.999……　　→ (2)

－　　x = 0.999……　　→ (1)

　　　 9x = 9　　　　　　→ (3)

(3)等號兩邊除以 9

則 x = 1。由於一開始設定 x = 0.999……，因此 1 = 0.999……

成立。

奇數與偶數

父親）你知道奇數與偶數有何不同嗎？

兒子）能被 2 整除的是偶數，無法被整除的就是奇數。

父親）沒錯。具體來說，2、4、6、8、10 是偶數，1、3、5、7、9 是奇數。那麼 0 是偶數？還是奇數？是哪一邊呢？

兒子）偶數與奇數是相互夾雜的吧？因為 0 排在奇數 1 的前面，所以 0 應該是偶數吧？

父親）這種想法也是有的。如同方才所說，能被 2 整除的就是偶數，所以你可以想想 0÷2 等於多少。

兒子）0÷2 = 0 對吧？

父親）對，有餘數嗎？

兒子）因為沒有餘數，所以是偶數。咦？那 1÷2 等於多少？

父親）1÷2 = 0，餘數是 1，所以 1 是奇數。

兒子）原來如此。

父親）另外，在日本，擲出兩顆骰子，猜出骰子點數加總以後是偶數或奇數的賭博稱為丁半賭博。點數相加等於偶數的話稱為丁，奇數的話則稱為半。

兒子）這我在電影上有看過，但是，為什麼偶數稱為丁，奇數稱為半呢？

父親）我認為這是因為偶數是「丁度」（日文意思是剛好），奇數是「半端」（日文意思是不成對）的關係。

奇數與偶數

奇數　→　無法被 2 除盡的數。

偶數　→　能被 2 除盡的數。

0→　0÷2 ＝ 0，由於餘數為 0，偶數。

丁半賭博　→　丁是偶數，半為奇數。

◆ 猜數字遊戲

(父親) 接下來我來表演利用奇數來猜數字的魔術吧？

(兒子) 怎麼做？

(父親) 在 1 到 50 的數字之間選 1 個 2 位數的數字，並記在心裡。但是，這 2 位數字必須皆為奇數，兩個數字也不能相同。例如 11 或 33 等數字是不行的。另外，個位數不能比十位數大。例如 13 或 35 等數字是不行的。

(兒子) 兩位數必須都是奇數、不能是相同數字的組合，十位數要比個位數大的數字對吧？

(父親) 沒錯。

(兒子) 嗯，我想好了。

(父親) 是 31 對吧？

(兒子) 猜對了！為什麼你會知道？

(父親) 哈哈。其實，能滿足那些條件的數字，在 1 到 50 之中只有 31 喔！

(兒子) 什麼嘛！原來如此。我以為符合的數字很少，倒是沒想到只有 31 而已。

(父親) 相同的，這次從 50 到 100 的 2 位數中，符合以下條件的偶數也只有 1 個。

兒子 什麼條件？

父親 2 位數中的 2 個數字皆為偶數，不可以為相同的數字，另外，個位數要比十位數大。你試著想想看。

兒子 難道是 68？

父親 正確解答！

想想看 **猜數字魔術**

1 到 50 的數字之中，符合下述條件的 2 位數字為何？

- 2 位數字皆為奇數。
- 2 位數字不能為同樣的數字 → 11、33 是不行的。
- 十位數數字比個位數字大 → 13、35 是不行的。

答案：31

50 到 100 的數字之中，符合下述條件的 2 位數字為何？

- 2 位數字皆為偶數。
- 2 位數字不能為同樣的數字 → 66、88 是不行的。
- 個位數數字比十位數字大 → 62、82 是不行的。

答案：68

一起更快樂地
學數學運算！

你知道計算機的使用方式嗎？
不懂的人居然出乎意料的多。
同時，讓我們也試著挑戰
加快計算速度的速算法吧！

了解計算機的按鍵用途會更方便！

兒子 我不懂計算機按鍵的符號所代表的意義。

父親 是啊！如果不懂計算機按鍵符號的意義就無法使用了。雖然計算機很普及，但不了解計算機使用方法的人卻比想像中來得多。

兒子 因為全都是英文字母的符號，所以才不了解它的意義。

父親 那麼我先教你基本的按鍵意義與使用方法吧！不過，因為計算機的製造廠商不同，按鍵符號多少也會有些不一樣，這是有一些麻煩。如果想知道正確的使用功能，最好的方式就是閱讀計算機所附的使用說明書。由於各廠牌計算機有許多共通部份，因此，事先了解代表按鍵的意義，計算起來會比較方便喔！

兒子 嗯。首先，這個〔AC〕與〔C〕是什麼意思？

父親 〔AC〕是 All Clear，是消去輸入數字的按鍵。也有廠商以〔CA〕Clear All來表示。總之，這些鍵是消除你所輸進計算機的數字，使它歸零的按鍵。

兒子 那〔C〕呢？

父親 〔C〕是 Clear Key，或者是被稱為〔CE〕Clear Entry Key。通常是用來訂正最後一個輸入的數字。例如：想計算 1＋2 卻誤植為 1＋5 時，按下這些鍵之後，便能夠只消去最後一個輸入的數字 5，然後再按 2 就可以了。

兒子 我來試試看。1＋5，因為輸入錯誤所以按〔C〕，按2之後按下〔＝〕。真的耶！答案變成3了。

父親 即使只知道〔C〕〔CE〕按鍵的意義，在做長式子計算的過程

中，就算輸入錯誤，也可以立刻將錯誤的部份做修正，並不用從
頭開始修正，非常方便計算使用。

此外，若是〔C〕與〔CE〕按鍵都有的話，〔C〕按鍵亦有 All
Clear 功能的情形。

要記住！ 消除鍵（Clear Key）

 All Clear Key

 Clear All Key

將輸入的數字或命令全數消除的按鍵。想全數消除輸進計算
機的數字，使之歸零的按鍵。

 Clear Key

 Clear Entry Key

欲取消並訂正輸入的最後一個數字時使用。

※若計算機同時有 與 按鍵的話， 按鍵亦
　有 All Clear 功能的情形。

例

將 1 ＋ 2 誤植為 1 ＋ 3 的時候，如果立刻依〔C〕→〔2〕→
〔＝〕的順序壓下按鍵的話，結果就會等於 3。

◆ 記憶鍵的使用方法

兒子 這個〔M＋〕和〔M－〕是要在什麼時候使用呢？

父親 嗯，若你能知道這些按鍵的使用方法就會相當方便喔！

〔M＋〕是 Memory Plus Key，〔M－〕是 Memory Minus Key，在運算加法及減法時，預先將相加的數字或相減的數字加以記憶的按鍵，總之實際操作後就會了解了。

兒子 沒錯。要怎麼做才好呢？

父親 例如：我買了 1 個 20 元的糖果 5 個，以及 1 個 50 元的巧克力 3 個。全部要多少錢呢？碰上這種情形時，就要使用記憶鍵。

兒子 平常，我們會這樣算。

$20 \times 5 + 50 \times 3 = 100 + 150 = 250$ 元。

父親 那麼在使用計算機進行運算時，要依這個順序輸入。

〔20×5〕→ M+ →〔50×3〕→ M+ → MR

最後輸入的〔MR〕是 Read Memory Key，是可以顯示出目前計算結果的按鍵，有時也會被稱為〔RM〕的 Recall Memory Key。

兒子 那我來試試看。哇！真的耶！真的可以運算耶！那這要如何消除呢？

父親 要消除記憶鍵所記憶的內容時，按下〔MC〕Memory Clear Key 或是〔CM〕Clear Memory Key 就可以了。有些計算機會將〔MR〕及〔MC〕的機能合併為一鍵，以稱做〔MRC〕的按鍵來表示。只要按一下就會顯示到目前為止的計算結果，想要消除記憶鍵的內容時，按 2 下就會全部清除。

兒子 做減法運算時也是用同樣的方法嗎？

父親 做減法運算時要這麼做。

例如，計算 $17 \times 5 - 12 \times 3 = 49$ 時，則

$$[17 \times 5] \rightarrow \boxed{M+} \rightarrow [12 \times 3] \rightarrow \boxed{M-} \rightarrow \boxed{MR}$$

兒子 一開始，預先用〔M＋〕加以記憶，然後再按〔M－〕，是嗎？

父親 沒錯。若兩邊都按〔M－〕，就會變成 $-85 - 36 = -121$，所以要特別注意。

另外，有的計算機也附有將計算機所表示的數字加以記憶的〔MS〕鍵。

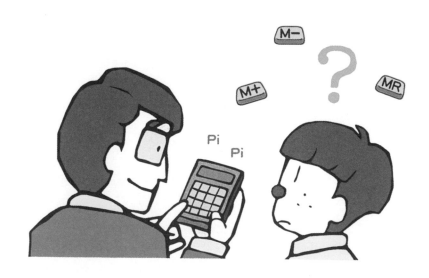

記憶鍵的使用方法

M+ Memory Plus Key

記憶加法運算的結果時使用。

M- Memory Minus Key

記憶減法運算的結果時使用。

MR Memory Recall Key

RM Recall Memory Key

顯示出目前的計算結果或是想顯示記憶內容時使用。

MC Memory Clear Key

CM Clear Memory Key

消除記憶鍵記憶的內容時使用。

MRC 鍵

MR 及 MC 鍵的功能合併於一鍵。按一下能顯示出目前
為止的計算結果，按 2 下則為全部清除。

MS 鍵

記憶計算機所表示的數字時使用。

要記住！

記憶鍵的使用方法

• $20 \times 5 + 50 \times 3 = 250$

[20×5] → M+ → [50×3] → M+ → MR

• $17 \times 5 - 12 \times 3 = 49$

[17×5] → M+ → [12×3] → M− → MR

◆ 將相同數字相加、相乘時

父親 計算機還有這種方便的使用方法喔！例如，計算以下的算式。

$$27 \times 15 = 405$$
$$27 \times 23 = 621$$
$$27 \times 48 = 1296$$

兒子 每些算式都用 27 去乘耶！

父親 沒錯。像這種乘以相同數字的時候，只要運用以下的方法就很方便了。

若按 $27 \times \times 15 = 405$，$\times$ 連續按 2 次就會記憶〔 $27 \times$ 〕，因此只要接著按 23 =，就能夠計算 27×23。

兒子 我試看看。$27 \times \times 15 = 405$、$23 = 621$、$48 = 1296$，完成了！

相同數字的乘法運算

$27 \times 15 = 405$

$27 \times 23 = 621$

$27 \times 48 = 1296$

$27 \times \times 15 =（405）\rightarrow 23 =（621）\rightarrow 48 =（1296）$

（　）內表示運算結果

父親 加法等其他的運算也可以用相同的方法喔！

$27 + 16 = 43$

$27 + 35 = 62$

$27 + 48 = 75$

兒子 加法運算時，按 $27 + + 16 = 43$，接著是 $35 = 62$、$48 = 75$，
完成了！

要記
住！ ## 相同數字的加法運算

$27 + 16 = 43$

$27 + 35 = 62$

$27 + 48 = 75$

$27 + + 16 =（43）\rightarrow 35 =（62）\rightarrow 48 =（75）$

（　）內表示運算結果。

(父親) 接下來試著做減法運算。

$$10 - 3 = 7$$
$$17 - 3 = 14$$
$$21 - 3 = 18$$

(兒子) $10 - - 3 = -7$，咦？出現了奇怪的答案。

(父親) 那是因為按 $10 - -$ 的話，會記憶為 -10。

若要記憶 -3 的話，要輸入 $3 - - 10$。

(兒子) $3 - - 10 = 7$、$17 = 14$、$21 = 18$，真的耶！完成了！

要記住！

相同數字的減法運算

$10 - 3 = 7$
$17 - 3 = 14$
$21 - 3 = 18$

$3 - - 10 = （7） \to 17 = （14） \to 21 = （18）$
（　）內表示運算結果。

(父親) 接下來是除法。你應該會了吧？

$$10 \div 2 = 5$$
$$20 \div 2 = 10$$
$$30 \div 2 = 15$$

兒子 因為要記憶的是 ÷ 2，所以要按 $2 ÷ ÷ 10 = 5$。很好，接下來是 $20 = 10$、$30 = 15$，完成！

要記住！ **相同數字的除法運算**

$10 ÷ 2 = 5$
$20 ÷ 2 = 10$
$30 ÷ 2 = 15$

$2 ÷ ÷ 10 = （5）\rightarrow 20 = （10）\rightarrow 30 = （15）$
（　）內表示運算結果。

◆ 也有這種方便的按鍵

父親 計算機有些也附有〔GT〕Grand Total Key 按鍵，這也是個很方便的按鍵。

兒子 聽起來好像是很厲害的按鍵。

父親 所謂的 Grand Total 是總計的意思。而〔GT〕鍵也是記憶鍵的一種。

例如，下面這個剛剛才做過的計算，若是使用〔GT〕鍵，就會出現以下情況。依照順序加以計算之後，最後只需按下〔GT〕鍵即可得到總合。

$20 × 5 + 50 × 3 = 250$

〔$20 × 5 = （100）$〕\rightarrow〔$50 × 3 = （150）$〕\rightarrow GT

兒子 原來如此，這很簡單。

父親 若是計算機附有〔GT〕的切換功能鍵，只要設定好切換按鍵後，再進行計算，其他部分的計算順序完全相同。

要記住！

〔GT〕Grand Total Key 的使用方法

GT　Grand Total Key

→ 記憶鍵的一種，想要做出總計時所使用。

例　20×5 ＋ 50×3 ＝ 250

〔20×5 ＝（100）〕→〔50×3 ＝（150）〕→ GT

（　）內表示運算結果。

 算數遊戲

加法迷宮

　　這是針對低年級所設計的加法遊戲。

　　是將某個數字與其前一格數字相加後，所得總和的個位數拿來當做下一格移動目標的迷宮遊戲。

　　這是一項製作方法簡單，又能讓孩子們快樂組合的遊戲之一。我強烈推薦。

- ・只能上下左右前進。
- ・與前一格數字相加之後，朝答案的方向前進。
- ・加總後的答案若是二位數，則往個位數的方向前進。

　　以右圖具體地說明迷宮的前進方法，方法如下。

1　起點從 5 開始。

2　由於 5 + 3 = 8，因此前進方向為 5 → 3 → 8。

3　8 的前一格數字是 3。由於 3 + 8 = 11，因此往 1 的方向前進。

4　1 的前一格數字是 8。由於 8 + 1 = 9，因此往 9 的方向前進。

5　9 的前一格數字是 1。由於 1 + 9 = 10，因此往 0 的方向前進。

　　以下皆用同樣的方式進行。

5	2	1	0	3	4	5	9	3
3	0	4	2	0	3	5	4	2
8	1	9	0	9	1	9	7	5
3	4	6	0	9	2	6	2	4
6	2	5	7	8	5	3	9	1
5	7	6	8	1	5	3	6	0
5	9	0	6	7	3	0	1	1
1	6	5	1	8	5	3	2	7
2	0	8	9	3	1	4	5	9

7	1	9	1	0	1	5	9	4
5	2	2	7	6	1	4	2	3
3	7	9	5	3	2	1	0	7
1	5	6	2	5	8	3	7	5
6	2	9	3	9	1	2	7	5
7	3	4	5	2	1	8	4	1
8	0	3	9	0	9	3	6	5
7	2	3	6	9	2	5	1	2
9	5	7	8	9	3	8	7	3

7	1	8	1	3	5	2	9	7
4	0	9	5	0	3	7	8	6
3	8	7	6	9	8	0	1	3
0	2	9	3	5	0	7	7	9
3	1	5	2	7	1	3	1	2
4	2	4	3	9	2	0	3	9
7	1	0	6	8	1	7	4	7
0	8	9	7	9	3	9	8	1
7	4	3	1	2	6	7	4	3

用計算機
一起玩遊戲吧！

父親 了解計算機的使用方法之後，你要不要試著用計算機來玩一些遊戲啊？

兒子 計算機能夠玩遊戲嗎？

父親 我是指試著用計算機做一些令人驚訝萬分的計算。就拿「142857」的乘法來舉例好了。

你試著按 142857×2。

兒子 $142857 \times 2 = 285714$

父親 你有注意到什麼嗎？

兒子 數字的排列有了變動。142857 的 14 移到尾巴的位置去了。

父親 沒錯。數字的排列方式不變，只有數字的位置移動了。接下來使用剛剛教你操作計算機時所學到的步驟，按下 142857××，×先按兩次讓計算機記憶，然後試著從 2 乘到 6。

兒子 好。按下 142857××，然後再一次從 2 開始輸入

$142857 \times 2 = 285714$

$142857 \times 3 = 428571$

$142857 \times 4 = 571428$

$142857 \times 5 = 714285$

$142857 \times 6 = 857142$

兒子 真的耶！數字排列方式同樣沒有變，只有數字的位置不斷改變。

父親 那麼最後，你試著乘以 7，看看會有什麼結果。

兒子 142857×7（※請試著實際操作）

　　 哇，好神奇喔！為什麼會有這樣的結果呢？

父親 神奇吧？這的確有些不可思議。

兒子 就算是乘以 8 或 9，也不會再有只是數字位移了嗎？

父親 是的。這是從 2 乘到 6 時才有的情況。然後把它乘以 7，就會產生讓人驚訝的結果。

　　 其實，142857 這個數字，是 1÷7 得來的數字喔！

兒子 真的耶！1÷7 = 0.142857142857⋯⋯，142857 循環重複著。

試試看　**142857 的乘法運算**

142857×2 = 285714

142857×3 = 428571

142857×4 = 571428

142857×5 = 714285

142857×6 = 857142

142857×7 = 令人略感驚訝的結果

此外，

1÷7 = 0.142857142857⋯⋯

◆計算機數字鍵的加法運算

(父親) 計算機的數字鍵如何排列呢？

(兒子)
7	8	9
4	5	6
1	2	3

(父親) 順著數字鍵的排列順序，除了正中央的 5 之外，無論從哪個按鍵開始按都可以，只要是以其中 3 個連續按鍵為單位，再用最後一個數字當開頭做成另一個 3 位數字的接續方式來做連續加法就行了！試著繞一周計算看看。

(兒子) 就像 123 + 369 + 987 + 741 這樣嗎？

(父親) 嗯，這樣也可以，答案是多少？

(兒子) 123 + 369 + 987 + 741 = 2220

(父親) 這次你試著從別的數字開始，用同樣的方式加加看。

(兒子) 236 + 698 + 874 + 412 = 2220，跟剛剛的答案一樣！雖然相加的數字完全不同，卻有一樣的結果，真是不可思議。

(父親) 沒錯吧！

(兒子) 現在將數字倒過來相加看看。

789 + 963 + 321 + 147 = 2220

896 + 632 + 214 + 478 = 2220

結果答案全都是 2220。

試試看 ## 數字鍵的加法運算

7	8	9
4	5	6
1	2	3

順著計算機上數字鍵的排列順序，除了正中央的 5 之外，無論
從哪個按鍵開始都 OK，只要是以每 3 個連續按鍵為單位，再
用最後一個數字當開頭做成另一個 3 位數字接續的方式來做連
續加法，會產生怎樣的結果呢？

$123 + 369 + 987 + 741 = 2220$

$236 + 698 + 874 + 412 = 2220$

$789 + 963 + 321 + 147 = 2220$

$896 + 632 + 214 + 478 = 2220$

◆ 1 的乘法運算

（父親）接下來玩這個如何？只有使用 1 的乘法運算。

　　　 1×1 等於多少？

（兒子）$1 \times 1 = 1$

（父親）11×11 呢？用計算機算看看。

（兒子）$11 \times 11 = 121$

（父親）那 111×111 呢？

（兒子）$111 \times 111 = 12321$。好有趣喔！

（父親）1111×1111 的答案是多少呢？不用計算機也知道答案了吧！

（兒子）$1111 \times 1111 = 1234321$ 嗎？

（父親）實際確認看看。

（兒子）$1111 \times 1111 = 1234321$ 沒錯！

　　　 1 的個數會出現在正中間。若是這樣一直增加 1 的個數，會有什
麼樣的結果？

（父親）用計算機實際計算的話，馬上就會知道了。

（兒子）因為 1 的個數會出現在正中間，所以一直到有 9 個 1 的乘法所得
的結果都能知道。

5 個 1 → 11111 × 11111 ＝ 123454321

6 個 1 → 111111 × 111111 ＝ 12345654321

7 個 1 → 1111111 × 1111111 ＝ 1234567654321

8 個 1 → 11111111 × 11111111 ＝ 123456787654321

9 個 1 → 111111111 × 111111111 ＝ 12345678987654321

那麼，接下來的 10 個 1 相乘會得到什麼結果呢？

但是，這個計算機無法進行這麼多位數的乘法耶！

（父親）用電腦裡附的計算機就能進行運算了，試試看吧。

（兒子）真的耶！這樣就沒問題了。

答案即將揭曉了，會出現什麼樣的結果呢？

10 個 1 → 1111111111 × 1111111111 ＝（※請實際進行運算）

哇！結果原來是這樣。

試試看　　1 的乘法運算

1 個 1 → 1 × 1 ＝ 1
2 個 1 → 11 × 11 ＋ 121
3 個 1 → 111 × 111 ＝ 12321
4 個 1 → 1111 × 1111 ＝ 1234321
5 個 1 → 11111 × 11111 ＝ 123454321
6 個 1 → 111111 × 111111 ＝ 12345654321
7 個 1 → 1111111 × 1111111 ＝ 1234567654321
8 個 1 → 11111111 × 11111111 ＝ 123456787654321
9 個 1 → 111111111 × 111111111 ＝ 12345678987654321

10 個 1 → 1111111111 × 1111111111 ＝（請實際進行運算）

◆ 相同數字的乘法運算

(父親) 101 的乘法也很有趣喔！你試著把 101 乘以 11、22 這種 2 位數相同的數字看看。

(兒子) $101 \times 11 = 1111$

$101 \times 22 = 2222$

$101 \times 33 = 3333$

$101 \times 44 = 4444$

$101 \times 55 = 5555$　居然會有這種結果。

(父親) 接下來試著將 1001 乘以 111、222 等數字。

(兒子) $1001 \times 111 = 111111$

$1001 \times 222 = 222222$

$1001 \times 333 = 333333$

$1001 \times 444 = 444444$

$1001 \times 555 = 555555$

(父親) 然後，試著將 1 到 9 除了 8 以外的連續數字 12345679 乘以 9 看看。

(兒子) $12345679 \times 9 = 111111111$

全都變成 1 了，這真是太不可思議了！

(父親) 現在驚訝還太早了，接下來把數字乘以 9 的倍數 18 看看。

(兒子) $12345679 \times 18 = 222222222$

這次全變成 2 了。

(父親) 再用同樣的方法，把數字乘以 27、36 等 9 的倍數。

(兒子) $12345679 \times 27 = 333333333$

$12345679 \times 36 = 444444444$

$12345679 \times 45 = 555555555$

$12345679 \times 54 = 666666666$

$12345679 \times 63 = 777777777$

$12345679 \times 72 = 888888888$

$12345679 \times 81 = 999999999$

一直到這裡都和預想數字相同，那麼乘以 90 會有什麼樣的結果？

$12345679 \times 90 =$ （※請實際運算）

喔～原來如此。

試試看 **相同數字的乘法運算**

〔101 的乘法運算〕

$101 \times 11 = 1111$

$101 \times 22 = 2222$

$101 \times 33 = 3333$

$101 \times 44 = 4444$

$101 \times 55 = 5555$

〔1001 的乘法運算〕

$1001 \times 111 = 111111$

$1001 \times 222 = 222222$

$1001 \times 333 = 333333$

$1001 \times 444 = 444444$

$1001 \times 555 = 555555$

〔12345679 與 9 的倍數乘法運算〕

$12345679 \times 9 = 111111111$

$12345679 \times 18 = 222222222$

$12345679 \times 27 = 333333333$

$12345679 \times 36 = 444444444$

$12345679 \times 45 = 555555555$

$12345679 \times 54 = 666666666$

$12345679 \times 63 = 777777777$

$12345679 \times 72 = 888888888$

$12345679 \times 81 = 999999999$

$12345679 \times 90 =$ （※請實際進行運算）

◆ **數字的金字塔**

(父親) 也有這樣的玩法喔！如何？漂亮吧？

$$1 \times 9 + 2 = 11$$
$$12 \times 9 + 3 = 111$$
$$123 \times 9 + 4 = 1111$$
$$1234 \times 9 + 5 = 11111$$
$$12345 \times 9 + 6 = 111111$$
$$123456 \times 9 + 7 = 1111111$$
$$1234567 \times 9 + 8 = 11111111$$
$$12345678 \times 9 + 9 = 111111111$$
$$123456789 \times 9 + 10 = 1111111111$$

$$1 \times 8 + 1 = 9$$
$$12 \times 8 + 2 = 98$$
$$123 \times 8 + 3 = 987$$
$$1234 \times 8 + 4 = 9876$$
$$12345 \times 8 + 5 = 98765$$
$$123456 \times 8 + 6 = 987654$$
$$1234567 \times 8 + 7 = 9876543$$
$$12345678 \times 8 + 8 = 98765432$$
$$123456789 \times 8 + 9 = 987654321$$

 好像數字的金字塔喔！

◆9 的除法運算

(父親) 接下來是 9 的除法運算。你將 1 到 9，依序用 9 來除除看。

(兒子) $1 \div 9 = 0.1111111111\cdots\cdots$

$2 \div 9 = 0.2222222222\cdots\cdots$

$3 \div 9 = 0.3333333333\cdots\cdots$

$4 \div 9 = 0.4444444444\cdots\cdots$

$5 \div 9 = 0.5555555555\cdots\cdots$

$6 \div 9 = 0.6666666666\cdots\cdots$

$7 \div 9 = 0.7777777777\cdots\cdots$

$8 \div 9 = 0.8888888888\cdots\cdots$

(父親) 這稱為無限循環小數。那麼，$9 \div 9$ 等於多少？

(兒子) $9 \div 9 = 1$

(父親) 但是，根據計算機計算的結果來看，$8 \div 9$ 之後的 $9 \div 9$ 應該是＝ $0.9999999\cdots\cdots$才對吧？

(兒子) 對了！我們不是在之前已經談過，$1 = 0.9999999\cdots\cdots$嗎？

(父親) 很好。事實上就是這樣沒錯。

有 $9 \div 9 = 1$ 的情形，也有等於 $0.9999999\cdots\cdots$的情況。

所以 $9 \div 9 = 1 = 0.9999999\cdots\cdots$

(兒子) 好像變得越來越難懂了耶！

(父親) 哈哈，沒錯。

說到 9 的除法運算，用 2 位數去除以 99，以及用 3 位數除以 999 的結果也很有趣喔！

(兒子) $12 \div 99 = 0.12121212\cdots\cdots$

$123 \div 999 = 0.123123123\cdots\cdots$

被除的數字不斷地重覆著。

(父親) 這也屬於無限循環小數喔！

試試看　9 的除法運算

$1 \div 9 = 0.1111111111\cdots\cdots$

$2 \div 9 = 0.2222222222\cdots\cdots$

$3 \div 9 = 0.3333333333\cdots\cdots$

$4 \div 9 = 0.4444444444\cdots\cdots$

$5 \div 9 = 0.5555555555\cdots\cdots$

$6 \div 9 = 0.6666666666\cdots\cdots$

$7 \div 9 = 0.7777777777\cdots\cdots$

$8 \div 9 = 0.8888888888\cdots\cdots$

$9 \div 9 = 0.9999999999\cdots\cdots = 1$？

〔用 2 位數除以 99〕

$12 \div 99 = 0.12121212\cdots\cdots$

〔用 3 位數除以 999〕

$123 \div 999 = 0.123123123\cdots\cdots$

◆ 三位數的減法運算

（父親）你隨便寫下一個每位數字皆不同的 3 位數來看看。

（兒子）758

（父親）然後將這個數字由大到小排列，再減去從小到大排列的數字。

（兒子）$875 - 578 = 297$

（父親）將得到的答案用剛剛的排列方法繼續減下去。

兒子 $972 - 279 = 693$

$963 - 369 = 594$

$954 - 459 = 495$

$954 - 459 = 495$　咦？變成一樣了耶！

父親 就是這樣。3 位數字用剛剛的方式不斷地相減，最後的答案一定會是 495。

兒子 無論什麼數字都一樣嗎？

父親 沒錯。

兒子 $321 - 123 = 198$

$981 - 189 = 792$

$972 - 279 = 693$

在不知不覺之中，算式變得跟剛剛計算過的式子相同了，如果再繼續計算下去，答案還會是 495。

父親 如果仔細去觀察，一開始的減法運算所得的答案，十位數都是 9，而百位數與個位數相加也都是 9 對吧？

兒子 真的耶！

父親 這個部份是有秘密的，其餘部份你就自己試著思考看看。此外，以同樣方式用 4 位數字做減法運算的話，答案會是 6174 喔！

兒子 $9876 - 6789 = 3087$

$8730 - 0378 = 8352$

$8532 - 2358 = 6174$　果然如此！

試試看　3 位數的減法運算

將每位數字皆不同的 3 位數由大到小排列，再減去從小到大排列的數字。

875 − 578 = 297

972 − 279 = 693

963 − 369 = 594

954 − 459 = 495 → 一定會得到「495」的答案。

若以同樣方式用 4 位數去計算的話。

9876 − 6789 = 3087

8730 − 0378 = 8352

8532 − 2358 = 6174 → 一定會得到「6174」的答案。

用撲克牌來做小町運算

　　所謂的小町運算，是使用 1 到 9 的 9 個數字做四則運算（2 位數字或 3 位數字也可以），使其答案務必得到 100 的數學遊戲。

　　例如：

　　$1 + 2 + 34 - 5 + 67 - 8 + 9 = 100$

　　此外，所謂的小町，是指在日本有個名為小野小町的美人，非常有名。後來甚至成了名為「通小町九十九夜」能樂的故事。

　　貴族因為愛慕小野小町而「一夜、二夜、三夜、四夜、七夜、八夜、九夜、十夜（不包含五夜、六夜是正確的），連續到第九十九夜都去找她卻無法如願見著面」的故事所衍生而來的，以 1、2、3、6、7、8、9、10 的數字做四則運算，使總和為 99 的日式謎題。

　　所以，我想用撲克牌來嘗試做小町運算。

1　先拿掉撲克牌中 10 以上的卡片。

2　將撲克牌洗牌。

3　將最上面的 4 張牌翻面後並排排列。

4　翻開第 5 張牌，放在 4 張並列的撲克牌上面。

5　將一開始並排的 4 張牌面上的數字做＋－×÷四則運算，並思考如何使答案等於第 5 張牌面的數字。

實例

　　例如，抽得 4 張牌的數字為 1、2、3、4，而第 5 張的卡片數字為 6 的
話，便能得到，

$2 \times 4 + 1 - 3 = 6$

的結果。

花點心思後再進行運算，
速度會更快！

父親 在進行計算時，先思考計算的先後順序，會比單純的從頭開始計算要簡單喔！

舉例來說，你先來計算下列的數式運算。

$$123 - 99 =$$

兒子 比起直接減去 99，倒不如選擇把 99 換成 100，再把 1 加回來的方式比較簡單。

$$123 - 99 = 123 - 100 + 1 = 23 + 1 = 24$$

父親 嗯，沒錯。那麼，下列的式子如何處理呢？

$$26 + 84 =$$

兒子 26 與 84 分別是 20 加 6、80 加 4，所以用 20 加 80、6 加 4 的方法比較簡單。

$$26 + 84 = 20 + 6 + 80 + 4 = 20 + 80 + 6 + 4 = 100 + 10 = 110$$

父親 很好。接下來是這個。

$$298 + 197 =$$

兒子 把 298 當作 300、197 當作 200，相加之後再把多加的 $2 + 3 = 5$ 減回的方法比較簡單。

$$298 + 197 = 300 + 200 - （2 + 3） = 500 - 5 = 495$$

父親 那這個呢？

$$12 + 34 + 88 + 66 =$$

兒子 不要直接從頭開始算，先調整順序之後再計算會比較簡單。

$$12 + 34 + 88 + 66 = 12 + 88 + 34 + 66 = 100 + 100 = 200$$

父親 接下來的乘法也一樣。

$$57 \times 18 + 57 \times 82 =$$

兒子 嗯。這是 57 乘以 18 與 82，所以先將 $18 + 82$ 之後再一起乘以 57，就能夠簡單的做計算了。

$$57 \times 18 + 57 \times 82 = 57 \times （18 + 82） = 57 \times 100 = 5700$$

父親 這個也很簡單。

$$100 - 6 - 6 - 6 - 6 - 6 =$$

兒子 先將 6 整理好之後再一併減掉會比較簡單。

$$100 - 6 \times 5 = 100 - 30 = 70$$

父親 做得很好。正確答案！

想想看 **花點心思後再進行運算，速度會更快！**

(1) $123 - 99 =$

(2) $26 + 84 =$

(3) $298 + 197 =$

(4) $12 + 34 + 88 + 66 =$

(5) $57 \times 18 + 57 \times 82 =$

(6) $100 - 6 - 6 - 6 - 6 - 6 =$

解答

(1) $123 - 99 = 123 - 100 + 1 = 23 + 1 = 24$

(2) $26 + 84 = 20 + 6 + 80 + 4 = 20 + 80 + 6 + 4 = 100 + 10 = 110$

(3) $298 + 197 = 300 + 200 - (2 + 3) = 500 - 5 = 495$

(4) $12 + 34 + 88 + 66 = 12 + 88 + 34 + 66 = 100 + 100 = 200$

(5) $57 \times 18 + 57 \times 82 = 57 \times (18 + 82) = 57 \times 100 = 5700$

(6) $100 - 6 - 6 - 6 - 6 - 6 = 100 - 6 \times 5 = 100 - 30 = 70$

◆ 乘法運算的小聰明

（父親）那麼，這樣的算式要如何處理呢？

 (1) $15 \times 12 =$

 (2) $25 \times 18 =$

（兒子）(1)是 $15 \times (10 + 2) = 150 + 30 = 180$ 對吧？

（父親）嗯，很好，也試著思考其他的解答方式。

（兒子）嗯～該怎麼做才好呢？

（父親）像 15×12 這種 5 的倍數與偶數相乘的乘法算式，也有將偶數的 12 分解成 2×6，將算式變成 $15 \times 12 = 15 \times 2 \times 6 = 30 \times 6 = 180$ 的方法。

（兒子）原來如此。這麼一來，(2)的算式就是 $25 \times 18 = 25 \times 2 \times 9 = 50 \times 9 = 450$ 了。

（父親）那麼，接下來的算式如何呢？

 (1) $234 \times 5 =$

 (2) $876 \times 5 =$

（兒子）我完全不知道該怎麼做。

（父親）像這種偶數與 5 的乘法算式，就要注意 $\times 5$ 的部份。所謂的 $\times 5$ 與 $\div 2 \times 10$ 的計算方法相同。舉例來說，如果 $4 \times 5 = 4 \div 2 \times 10 = 2 \times 10 = 20$ 的方式來表示，也可以得到 20 的答案。

（兒子）如果是這樣的話，(1)的 234×5 算式便是 $234 \div 2 \times 10 = 117 \times 10 = 1170$ 了。

同樣的，(2)的算式就是 $876 \times 5 = 876 \div 2 \times 10 = 438 \times 10 = 4380$ 了。

乘法運算的小聰明

5 的倍數×偶數 ⇒ 將偶數分解為×2 的形式，

→ ×12 = ×2×6

→ ×18 = ×2×9

$15×12 = 15×2×6 = 30×6 = 180$

$25×18 = 25×2×9 = 50×9 = 450$

偶數×5 ⇒ ×5 換做以÷2×10 的形式來進行計算，

$234×5 = 234÷2×10 = 117×10 = 1170$

$876×5 = 876÷2×10 = 438×10 = 4380$

◆ 除法運算的小聰明

父親 除法也可以用同樣的方式計算喔！

例如，以下的計算。

(1) $234÷5 =$

(2) $343÷5 =$

父親 這個時候÷5 就可以用×2÷10 的形式來進行運算。

兒子 若是(1)的算式，就是 $234×2÷10$ 嗎？

父親 沒錯。你計算看看。

兒子 $234×2÷10 = 468÷10 = 46.8$

(2)的 $343÷5 = 343×2÷10 = 686÷10 = 68.6$

要記住！　除法運算的小聰明

÷5 ⇒　÷5 用×2÷10 的形式來計算，

$234 \div 5 = 234 \times 2 \div 10 = 468 \div 10 = 46.8$

$343 \div 5 = 343 \times 2 \div 10 = 686 \div 10 = 68.6$

從 1 加到 100 的總和

(父親) 從 1 加到 100 總和是多少？

(兒子) 我沒有辦法馬上知道答案。

(父親) 我有能馬上知道答案的方法。

(兒子) 是 1 加到 100 的總和沒錯吧？要怎麼做才好呢？

(父親) 你認為該如何從 1 加到 10 才好呢？

(兒子) 1 + 2 + 3 +……

(父親) 照這樣做的話，加到 100 是一件很麻煩的事吧？有更快的計算方法喔！

(兒子) 1 + 9、2 + 8、3 + 7、4 + 6 與 10 總計為 50，再加剩下的 5 等於 55。

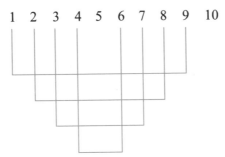

$$10 \times 4 + 10 + 5 = 40 + 10 + 5 = 55$$

(父親) 若用這個方法，要加到 100 該怎麼辦？

(兒子) 1 + 99、2 + 98、3 + 97……47 + 53、48 + 52、49 + 51 為止

總共有 49 個 100，然後再將剩下的 50 跟 100 加上去，就等於
$49 \times 100 + 150 = 5050$。

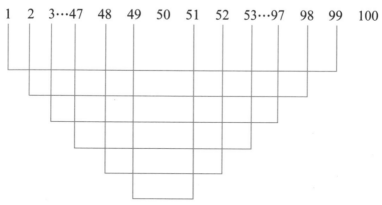

$100 \times 49 + 100 + 50 = 4900 + 100 + 50 = 5050$

父親 越來越好了，再想想別的方法。

兒子 別的方法？對了，這個方法也可以。

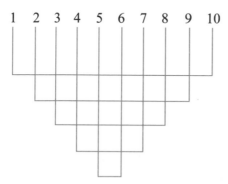

$11 \times 5 = 55$

父親 很好，非常棒！若利用這個方法從 1 加總到 100 會如何呢？

兒子 用 1 + 100、2 + 99、3 + 98 的方式加總答案全都是 101，由於數量共有 50，所以是 101×50 = 5050。

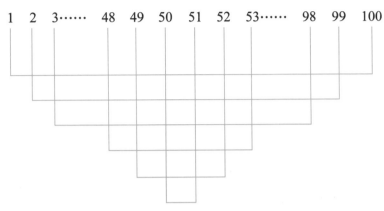

101×50 = 5050

父親 沒錯。這個方法與德國數學家高斯在小學時的思考方法幾乎相同。

兒子 耶～

父親 老師要他計算 1 到 100 的合計，聽說，那時他馬上就把答案解出來了。

兒子 高斯是怎麼做到的呢？

父親 跟剛剛的方法相似。高斯採用的方法是將 1 到 100 的數以 100 到 1 的順序相加。

1 + 100、2 + 99、3 + 98……、98 + 3、99 + 2、100 + 1 的方式。這麼一來，每個式子的合計都是 101，數量共 100 個。但這麼做所得的答案會是實際的一倍，所以最後再除以 2 就行了。

101×100÷2 = 10100÷2 = 5050

要記住！　從 1 加到 100 的合計

1　＋2　＋3　＋4　＋5　＋……＋96＋97＋98＋99＋100

＋100＋99＋98＋97＋96＋……＋5　＋4　＋3　＋2　＋1

101＋101＋101＋101＋101＋……＋101＋101＋101＋101＋101

＝ 101×100 ＝ 10100

由於實際合計是以上算式的一半，所以是 10100÷2 ＝ 5050

連續數的合計

父親 事實上，求連續數的總和是有公式的。

兒子 公式是指計算公式嗎？

父親 沒錯。你想想看會是什麼樣的公式？

兒子 要我想我也想不出來呢！

父親 在思考這樣的問題時，可以先從簡單的例子開始著手。首先是計算 1 到 10 的總和，若用剛剛計算 1 到 100 的方式求總和的話會是如何呢？

兒子 將 1 到 10 的數字再加上 10 到 1，再把總和除以 2 就可以了。

$$
\begin{array}{cccccccccc}
1 & +2 & +3 & +4 & +5 & +6 & +7 & +8 & +9 & +10 \\
+10 & +9 & +8 & +7 & +6 & +5 & +4 & +3 & +2 & +1 \\
\hline
11 & +11 & +11 & +11 & +11 & +11 & +11 & +11 & +11 & +11
\end{array}
$$

$$
= 11 \times 10 \div 2 = 110 \div 2 = 55
$$

父親 這個計算要如何以算式來表示？

兒子 （1 + 10）×10÷2 = 55

父親 所謂的 1 + 10 是指什麼數加上什麼數呢？

兒子 什麼意思？

父親 我是指它們是居於 1 到 10 之中什麼位置的數？

兒子 最初與最後的數字。

父親 沒錯。那麼接下來×10 的 10 是指什麼數？

兒子 是從 1 到 10 的數字總數。

父親 說得沒錯。這樣就已經可以得出公式了吧？

試著把方才說過的話套進（1 ＋ 10）×10÷2 裡。

兒子 （最初的數＋最後的數）×數字總數÷2

父親 你做得很好喔！只要使用這個公式，那麼接下來算式的總和也能

夠馬上求出來了。

$$6 + 7 + 8 + 9 + 10 + 11 + 12 + 13 + 14 + 15$$

兒子 套入（最初的數＋最後的數）×數字總數÷2 的公式就可以了。

$$(6 + 15) × 10 ÷ 2 = 21 × 10 ÷ 2 = 210 ÷ 2 = 105$$

要記住！

連續數的合計

連續數的合計＝（最初的數＋最後的數）×數字總數÷2

$$1 + 2 + 3 + 4 + 5 + 6 + 7 + 8 + 9 + 10$$
$$= (1 + 10) × 10 ÷ 2 = 11 × 10 ÷ 2 = 110 ÷ 2 = 55$$

$$23 + 24 + 25 + 26 + 27$$
$$= (23 + 27) × 5 ÷ 2 = 50 × 5 ÷ 2 = 250 ÷ 2 = 125$$

◆ 試著利用平均數吧！

(父親) 也有另一種計算連續數字總和的方法。

舉例來說，計算 $1 + 2 + 3 + 4 + 5$ 的時候，注意正中間的 3 這個數字。

(兒子) 嗯，然後呢？

(父親) 接下來看 1 與 5，1 與 5 的平均數是多少？

(兒子) $(1 + 5) \div 2 = 6 \div 2 = 3$。啊！答案是 3。

(父親) 2 和 4 的平均呢？

(兒子) $(2 + 4) \div 2 = 6 \div 2 = 3$

(父親) 這也就是說，$1 + 2 + 3 + 4 + 5 = 3 + 3 + 3 + 3 + 3$，會產生相同的結果。

所以，這就是 $1 + 2 + 3 + 4 + 5 = 3 + 3 + 3 + 3 + 3 = 3 \times 5 = 15$ 的理由。

(兒子) 原來如此。那麼如果是 $23 + 24 + 25 + 26 + 27$ 的話，就是正中央的 25 乘以 5，也就是 $25 \times 5 = 125$。

(父親) 就是這麼一回事。同樣的方法也可以利用在以下的例子中。

例如，$1 + 3 + 5 + 7 + 9$ 這種只增加相同數字的情況，而這個例子是每個數字各增加 2。

(兒子) 將正中間的 5 乘以 5，則得到 $5 \times 5 = 25$。

那麼 $3 + 6 + 9 + 12 + 15 = 9 \times 5 = 45$。

(父親) 正是如此。

要記
住！

連續數的合計

$1 + 2 + 3 + 4 + 5 \rightarrow$ 注意正中間的 3

$(1 + 5) \div 2 = 3$

$(2 + 4) \div 2 = 3$

$1 + 2 + 3 + 4 + 5 = 3 + 3 + 3 + 3 + 3$
$= 3 \times 5$
$= 15$

$23 + 24 + 25 + 26 + 27 = 25 + 25 + 25 + 25 + 25$
$= 25 \times 5$
$= 125$

$1 + 3 + 5 + 7 + 9 = 5 + 5 + 5 + 5 + 5$
$= 5 \times 5$
$= 25$

$3 + 6 + 9 + 12 + 15 = 9 + 9 + 9 + 9 + 9$
$= 9 \times 5$
$= 45$

速算法的訣竅

(父親) 你隨便寫下 3 個 4 位數的數字。

(兒子) 7862、1623、4925。

(父親) 為了讓問題困難一些，爸爸要再多加 2 個數字，那就加 8376 及 5074 吧！

我已經知道這 5 個數字的總和是 27860 了。

(兒子) 耶！真的嗎？

(父親) 你用計算機算出總計看看。

(兒子) 真的耶！答案就是 27860！為什麼計算速度能夠那麼快呢？

(父親) 爸爸最後加的那 2 個數字是有秘密的喔！

(兒子) 這是什麼意思？

(父親) 我是從最初你說的 3 個數字中選了 2 個，再將與其總和為 9999 的數字分別加了進去。依照這種情形，1623 ＋ 8376 ＝ 9999，4925 ＋ 5074 ＝ 9999。像這樣相加後能成為 9999 的數字是馬上就可以知道的吧？

(兒子) 嗯嗯，然後呢？

(父親) 要知道這 5 個數字合計的總和，就是將最初的 3 個數字中沒有加總到 9999 所剩下的那個數字的最前面加上 2，然後那個數字本身再減掉 2 就是答案了。

要記住！　**速算法的訣竅**

最初的 3 個數字 → 7862　　1623　　4925

　　　　　　　　　　　　＋　　　＋

　　　　　　　　　　　8376　　5074

　　　　　　　　　　　　↑　　　↑

　　　　　（相加後成為 9999 的數）

5 個數字的總和 = 27862 － 2 = 27860

　　　↓

（在 7862 之前加上 2，再將此數字減 2）

兒子 原來是用這麼簡單的方法知道的啊！好神奇喔！

父親 你知道原因嗎？

兒子 總之，這 5 個數字的總計就是 7862 ＋ 9999 ＋ 9999，而因為 9999 = 10000 － 1，所以才變成 7862 ＋ 20000 － 2 對吧？

父親 你說得沒錯！

$$7862 + 1623 + 8376 + 4925 + 5074$$
$$= 7862 + 9999 + 9999$$
$$= 7862 + 10000 - 1 + 10000 - 1$$
$$= 7862 + 20000 - 2$$
$$= 27862 - 2$$
$$= 27860$$

2 位數的乘法運算

 父親 56×54 是多少？

 兒子

$$
\begin{array}{r}
56 \\
\times 54 \\
\hline
224 \\
280 \\
\hline
3024
\end{array}
$$

父親 嗯，正確答案。但是，就算不使用這麼麻煩的計算方法，也有可以立即得到答案的方法。

兒子 耶！真的嗎？

父親 沒錯，我再舉另外一個例子。

以 72×78 這個乘法算式為例，也能夠立刻得到 5616 的答案。你用計算機驗算看看。

兒子 72×78 等於 5616，沒錯！

父親 其他能使用這種方法的乘法算式還有 15×15、23×27、31×39 等等。這些算式有沒有共通點呢？

兒子 共通點？我知道了。十位數的數字相同，個位數相加的總和為 10。

父親 沒錯。十位數的數字相同，個位數的數字相加等於 10 的 2 位數乘法運算，很容易就能得到答案。

兒子 要怎麼做呢？

父親 以剛剛計算過的 56×54 來說明，將十位數的 5 與 5 加 1 的 6 相乘，$5 \times 6 = 30$，接著將個位數的數字相乘，$6 \times 4 = 24$，然後把這兩個答案合體，就能得到 3024 的答案。

兒子 就只有這樣？

父親 也就是說，十位數的數字與其本身的數字加 1 後的數字相乘，再與個位數相乘的答案合體就可以了。

若以 72×78 這個算式來看，十位數的 7 與 7 加 1 得出的 8 相乘，$7 \times 8 = 56$。接下來將個位數相乘，$2 \times 8 = 16$，把這兩個答案合體，就等於 5616。

兒子 很神奇耶！

父親 若以 15×15 來看，答案就是 $1 \times 2 = 2$ 與 $5 \times 5 = 25$ 的合體 225。23×27 的答案就是 $2 \times 3 = 6$ 與 $3 \times 7 = 21$ 的合體 621，真的很簡單耶！

相乘後答案等於多少？

　　十位數的數字相同，個位數的數字相加之後等於 10 的 2 位數的乘法算式，很容易就能算出答案。

↓

　　十位數的數字與其本身的數字加 1 後的數字相乘，再與個位數相乘的答案合體就可以了。

若算式為 76×74

→ 7×8 ＝ 56（十位數的數字 7 與其本身的數字加 1 後的數字 8 相乘）

→ 6×4 ＝ 24（個位數相乘）

→ 5624（數字合體）

若算式為 91×99

→ 9×10 ＝ 90

→ 1×9 ＝ 09（不要忘記十位數的 0）

→ 9009

若使用這個方法，下列的乘法算式馬上就能計算出答案。

(1) 11×19　　(2) 23×27　　(3) 38×32

(4) 43×47　　(5) 51×59　　(6) 67×63

(7) 74×76　　(8) 85×85　　(9) 96×94

解答

(1) 209　(2) 621　(3) 1216　(4) 2021　(5) 3009　(6) 4221　(7) 5624

(8) 7225　(9) 9024

◆ 也能簡單的算出 24×84 的答案

(父親) 這次要討論的是像 24×84 這種十位數數字相加等於 10，而個位
數字相同的 2 位數乘法運算。這也能簡單就計算出答案喔。

(兒子) 跟剛剛的方式相同嗎？

(父親) 十位數的數字相乘之後加上個位數所得的數字，再與個位數字相
乘後所得的數字合體就可以了。

(兒子) 以 24×84 為例，$2×8 + 4 = 20$ 與 $4×4 = 16$，將 20 與 16 合體
之後，答案就是 2016。

(父親) 用計算機確認看看，答案是否正確。

(兒子) $24×84 = 2016$ 沒錯。

(父親) 那麼 47×67 的答案等於多少？

(兒子) 47×67 的話，就是 $4×6 + 7 = 24 + 7 = 31$ 以及 $7×7 = 49$，
合體之後等於 3149。

(父親) 再來一題，39×79 答案是多少？

(兒子) 39×79 的話，就是 $3×7 + 9 = 21 + 9 = 30$ 以及 $9×9 = 81$，
合體之後等於 3081。

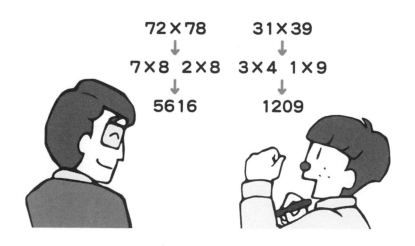

$$72×78$$

$$\downarrow$$

$$7×8 \quad 2×8$$

$$\downarrow$$

$$5616$$

$$31×39$$

$$\downarrow$$

$$3×4 \quad 1×9$$

$$\downarrow$$

$$1209$$

2 位數的乘法運算

　　十位數的數字相加之後等於 10，個位數數字相同的 2 位數乘法算式，很容易就能算出答案。

　　　　↓

　　十位數的數字相乘之後，所得的數字加上個位數的數字所得總和，再與個位數相乘的所得數字合體就可以了。

若算式為 24×84

→ 2×8 ＋ 4 ＝ 16 ＋ 4 ＝ 20

（十位數的數字相乘之後的所得數字，加上個位數的數字所得總和）

→ 4×4 ＝ 16（個位數相乘）

→ 2016（數字合體）

若算式為 11×91

→ 1×9 ＋ 1 ＝ 9 ＋ 1 ＝ 10

→ 1×1 ＝ 01（不要忘記十位數的 0）

→ 1001

若使用這個方法，就能馬上計算出下列乘法算式的答案。

(1) 43×63　　(2) 51×51　　(3) 67×47

(4) 74×34　　(5) 85×25　　(6) 96×16

解答

(1) 2709　(2) 2601　(3) 3149　(4) 2516　(5) 2125　(6) 1536

第 3 章

來鍛鍊你的
數學腦吧！

數學也有魔方陣或一筆畫、
阿彌陀佛格子籤與七巧板、
莫比烏斯帶或 4 色問題、
人孔蓋與蜂巢等等有趣的
世界喔！

來製作魔方陣吧！

父親 將 1 到 9 的數字分別填入下列的空格裡，若要讓空格中直排的數字總和、橫排的數字總和、斜排的數字總和全都相同的話，該怎麼做才好呢？

父親 像這種直排的數字總和、橫排的數字總和、斜排的數字總和全都相同的情況，稱為魔方陣。

兒子 好難喔！我完全不懂。

父親 首先，你得先試著思考直排、橫排、斜排數字各別的總和是多少。從 1 到 9 所有數字的總和又會是多少？

$$1 + 2 + 3 + 4 + 5 + 6 + 7 + 8 + 9 = ?$$

父親 我們不要單純地依序從 1 加到 9，想想看有沒有更聰明的方法？

在解數學題時，這種思考過程通常是最重要的。

兒子 咦？該怎麼做才好呢？

父親 1 + 9 是多少？

兒子 10。

父親 這個是提示喔！

兒子 原來如此，之前有用過這個方法嘛！因為 1 + 9、2 + 8、3 + 7、4 + 6 全都等於 10，因此總和等於 40，再加上剩下的 5 就等於 45。

父親 就是這樣。回到魔方陣上頭來看，由於 45 要分成直排、橫排各 3 個行與列，因此直排、橫排、斜排的總和各會是多少？

兒子 因為 45 要分做 3 份，所以 45÷3 = 15？

父親 沒錯。這樣就能知道直排、橫排、斜排的總和全都是 15 了。此外，在直排、橫排、斜排的各行與列的各個空格中，分別要填入 3 個數字，剛剛我們已經推算出每一行（列）的合計是 15，所以現在要算出每一排的平均數為 15÷3 = 5，因此可以推測出正中間的空格要填入 5。

兒子 原來如此，的確是這樣沒錯。

	5	

父親 這樣你應該很清楚了吧？其他的空格要填入哪些數字才好呢？

兒子 因為合計要等於 15，中間的空格又是 5，那麼只要剩下的 2 個數字總和為 10 就可以了吧？

父親 對！就是這樣。你還想到其他什麼事嗎？

兒子 啊！對了。這與剛剛算出從 1 加到 9 的總和的方法有關吧？由於 1＋9、2＋8、3＋7、4＋6 等於 10，最後只剩下 5 這個數字。

父親 沒錯。你實際將數字填進去看看。

兒子 依序填入 1 與 9、2 與 8、3 與 7、4 與 6 之後，出現如下的情況。

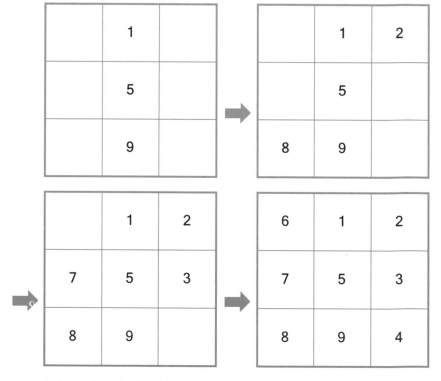

但是，若這麼做的話，有些總和就不是 15 啦！

雖然十字排與 X 斜排相加等於 15，但左右直列與上下橫列卻不等於 15。

父親 嗯，沒錯。但是也只差一步了，該怎麼做才好呢？

兒子 我知道了！將 2 與 8 的位置對調就行了！

6	1	8
7	5	3
2	9	4

父親 這麼一來，就完成一個 3×3 空格的魔方陣了。

◆ **試著思考以其他方法來解題吧！**

父親 你試著思考看看有沒有其他的解題方式。

兒子 不改變正中央空格 5 的數字，只要移動其他數字的位置應該就可以了吧？將數字 1 以順時針方式向右移動，咦？這麼做的話，總和有可能就不等於 15 了耶！

6	1	8
7	5	3
2	9	4

→

7	6	1
2	5	8
9	4	3

父親 若再試著移動一個位置，又會發生什麼樣的情況呢？

7	6	1
2	5	8
9	4	3

➡

2	7	6
9	5	1
4	3	8

兒子 成功了！這麼做的話，每排空格的總和又會剛好等於 15 了。

父親 你知道這跟剛剛的方式有哪裡不同嗎？

兒子 我知道，只要將 1 的位置移動至直排、橫排的正中央就可以了。

6	1	8
7	5	3
2	9	4

➡

2	7	6
9	5	1
4	3	8

4	9	2
3	5	7
8	1	6

8	3	4
1	5	9
6	7	2

父親 這麼一來就完成 4 個魔方陣了。難道這樣就結束了嗎？

兒子 難不成把左右排的數字位置互相交換也沒問題嗎？

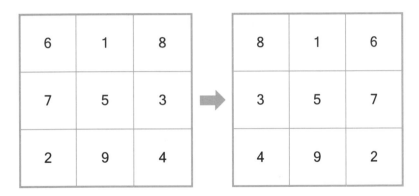

6	1	8
7	5	3
2	9	4

8	1	6
3	5	7
4	9	2

果然沒錯。那交換上下排的數字位置，不知會有什麼結果？

6	1	8
7	5	3
2	9	4

2	9	4
7	5	3
6	1	8

嗯，這還是符合魔方陣的規則呢！而且這跟之前移動 1 的位置之後的其中一個魔方陣，剛好左右邊的數字對調。

（父親）沒錯。所以結論就是將移動 1 的位置後，所完成的 4 個魔方陣，各別將它左右排的數字對調，就又可以多完成 4 種魔方陣了。

8	1	6
3	5	7
4	9	2

6	7	2
1	5	9
8	3	4

2	9	4
7	5	3
6	1	8

4	3	8
9	5	1
2	7	6

◆ **試著用其他方法來製作魔方陣吧！**

父親 到目前為止，我們都是用很中規中矩的方式在思考魔方陣的問題，但實際上還可以使用更聰明的方法來完成它喔！

兒子 耶！該怎麼做呢？

父親 你先回想我們最先做出的魔方陣。空格內的數字就如同下圖。

6	1	2
7	5	3
8	9	4

因為會有總和不是 15 的情況，所以還不能稱為魔方陣，但你看到這個，難道沒有注意到什麼嗎？

兒子 1 到 9 的排列順序是右→下→左斜上→下→右的排列著。

父親 沒有錯。直接用這個就可以做成魔方陣了。將 1 放在直排或橫排中間的位置上，雖然接下來填入的數字方向可能各有不同，但只要用同樣的方法將數字依序填入就可以了。最後再將 2 與 8 的位置調換過來就成功了。

兒子 以下列的例子來說，從 1 開始，然後依下→左→ 右斜上→左→下的順序填入，最後再把 2 與 8 的位置調換就行了嗎？

8	7	6
9	5	1
4	3	2

2	7	6
➡	5	1
4	3	8

父親 還有其他的方法喔！是更聰明且有趣的方法。

兒子 更聰明且有趣的方法？

父親 是的。首先，在原本的 3×3 空格的上下左右各增畫 1 個空格，如下圖。接著依序由上方空格往右斜下的方向從 1 開始依序填入數字。最後再將 3×3 空格以外的格子內數字填入正對面距離最遠的空格內，如右頁圖。如此一來，魔方陣就能完成了。

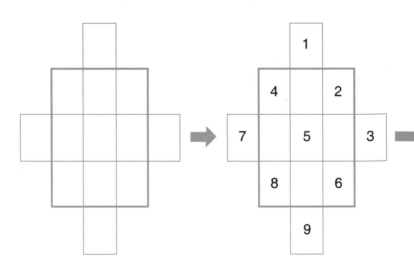

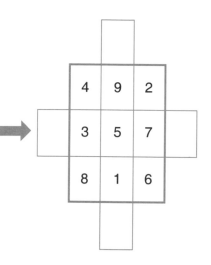

兒子 真厲害！好有趣喔！

父親 這個方法也可以利用在 5×5 等其他奇數格的魔方陣上頭喔！

兒子 首先，先畫好空格，接著依上頭的空格由上往右斜下的方向依序
填入數字。然後將空格以外的數字填入正對面距離最遠的空格內
即可。

1

6 2

11 7 3

16 12 8 4

21 17 13 9 5

22 18 14 10

23 19 15

24 20

25

11 24 7 20 3

4 12 25 8 16

17 5 13 21 9

10 18 1 14 22

23 6 19 2 15

真的耶！好奇妙喔！完成了總和為 65 的魔方陣了。

◆ 還有另一種方法喔

父親 很神奇吧！我還有其他的解題方法喔！我用 3×3 空格的魔方陣
來作說明。

①首先將 1 填入最上行中間的空格，然後在右斜上的位置填入 2。

②但因為 2 的位置超出空格之外，所以將 2 填入正對面最遠的空
格內。

③然後在 2 的右斜上的位置填入 3，但因為 3 的位置還是超出空
格之外，因此也要將 3 填入正對面最遠的空格內。

④以同樣的方式在 3 的右斜上空格填上 4，但因為已經填上 1 了，
所以在 3 的下方空格填入 4。

⑤在 4 的右斜上空格填入 5、6。

⑥同樣地，由於無法在 6 的右斜上的位置填入 7，所以填在 6 的
下方空格。

⑦之後利用相同的方法，在右斜上的空格填入後續的數字，超出
空格的數字就填入正對面最遠的空格內。若無法在右斜上的空
格內填上數字，就在其下方的空格內填上。

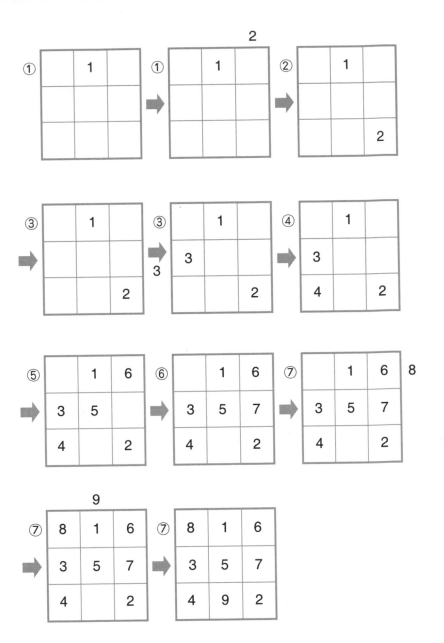

兒子 用這個方法也可以做 5×5 的魔方陣嗎？

父親 當然可以！你試試看。

兒子 首先將 1 填入最上行中間的空格，然後在右斜上的位置填入接下來的數字，若超出空格外就填入正對面最遠的空格內。若無法在右斜上的空格填上數字，就填在其下方的空格內。不斷地重複就行了。

		2	9	
		1	8	15
	5	7	14	
4	6	13		
10	12			3
11			2	9

（右側標示：4、10 對應第三、四列）

18	25	2	9	
17	24	1	8	15
23	5	7	14	16
4	6	13	20	22
10	12	19	21	3
11	18	25	2	9

（右側標示：17、23、4、10）

完成了！這真是有趣的方法！用這種方式完成魔方陣，的確不可思議耶！

◆4×4 魔方陣的解題方法

父親 雖然到目前為止都是做奇數格的魔方陣，但也可以用來解開4×4的偶數魔方陣喔！

兒子 該怎麼做呢？

父親 首先在最左上邊的空格內填入 1，然後往右邊依序填入之後的數字，填到最右邊的空格後，再往下一層從左邊開始繼續填入數字。

1	2	3	4
5	6	7	8
9	10	11	12
13	14	15	16

兒子 再來要怎麼做呢？

父親 將X方向、也就是對角線上的數字，與其有相對位置關係的數字（點對稱位置的數字）交換就行了。這麼一來，就能完成每排總和皆為 34 的 4×4 魔方陣了。

1	2	3	4
5	6	7	8
9	10	11	12
13	14	15	16

16	2	3	13
5	11	10	8
9	7	6	12
4	14	15	1

挖番薯加法運算遊戲

　　與日本名為挖番薯的撲克牌遊戲有相似規則、能進行加法練習的遊戲。這個遊戲大受日本孩童們的歡迎。

　　我將此遊戲所使用的規則條列如下，但是，孩子們也可以在進行遊戲時，依創意調整各種規則。為了讓遊戲更有趣，請勇於嘗試各種各樣的方式。

1 由 2～5 人一起進行遊戲。

2 準備包含鬼牌的 53 張撲克牌。（包不包含鬼牌都可以。）

3 每人發 7 張撲克牌。（可依人數多寡變更張數。）

4 多餘的撲克牌放中間當底牌。

5 決定莊家以及出牌順序。

6 首先由莊家打出一張自己手中的牌。

7 閒家依序跟著打出與莊家相同、或是相加後為相同數字的牌。例如，莊家打出「7」的牌時，閒家要打牌數為「7」、「2 與 5」、「2、2、3」等牌。

8 此外，只有在和其他牌一起出牌的時候，J 才可當做 1，Q 才可當做 2，K 才可以當做 3 來使用。

　　例如，莊家出 5 的時候，閒家也可以出「4 與 J」、「3 與 Q」、「2 與 K」等的組合。

9 鬼牌可以當做任意數。當莊家出鬼牌時，可以指定喜歡的數字。

10 若手中沒有牌可以出，則從底牌中抽取一張牌。

11 玩家全部輪過一圈之後，由原本莊家的下一位玩家當莊家，再從手中的牌中挑選出牌，依同樣的方法持續進行遊戲。最早將手中的牌打完的人便是贏家。

12 習慣遊戲規則後，碰到有人打出總和有錯的組合牌時，不但要收回打錯的牌，也可以加上從底牌中多抽一張牌當作處罰。

可以一次走完七座橋嗎？

父親 你知道哥尼斯堡（Konigsberg）的七橋問題嗎？

兒子 哥尼斯堡是什麼？

父親 是從前歐洲古城鎮的名字。現在改名了，是位於俄羅斯的城鎮名——加里寧格勒（Kaliningrad）。

兒子 那加里寧格勒怎麼了嗎？

父親 因為有條大河流經加里寧格勒，所以當地人建造了如下圖一般的七座橋，因此也產生了一個有名的問題。

那就是「不論從何處出發，都必需經過全部的橋，並且要回到原來的出發點。前提是，所有的橋只能通過一次。」

想想看 ## 哥尼斯堡七座橋的圖

兒子 耶～好像很有趣耶！先做做看再說。

父親 如何？解得開嗎？

兒子 嗯～好難喔！真的有人有辦法解得開嗎？

父親 哈哈！我又還沒說解不解得開。

兒子 咦？什麼啊，該不會是無解吧？

父親 這是一筆畫的問題。

兒子 只要不重複走同樣的路線，看看筆能不能在不離開紙並用一筆畫完是嗎？

父親 沒錯。將哥尼斯堡的七橋問題簡化之後，就會呈現出下列的圖樣。

想想看 **哥尼斯堡的七橋問題簡化圖**

兒子 的確是這樣的圖形沒錯。

父親 若能用一筆畫畫完這個圖，就能夠走過哥尼斯堡的七座橋了。

兒子 原來如此。但是，我從剛剛就開始試了，好像沒辦法用一筆畫完呢！

◆ 哪個是能一筆畫完的圖形？

父親 那麼，先將這個問題擺到一邊，我們來試著思考下列哪些圖形是能夠被一筆畫完的。

想想看 一筆畫的例題－1

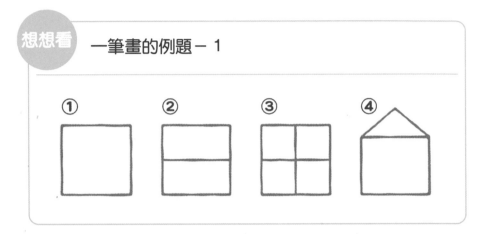

兒子 ①可以②也可以③好像不可以？④可以

父親 正確答案！那麼，一筆能畫完的圖形與無法一筆畫完的圖形有哪裡不同嗎？

兒子 是因為交點數目不同的關係嗎？

父親 什麼意思？

兒子 從三條以上的線的相交點來看，①沒有交點②有2個交點③有5個交點④有2個交點。在這之中只有③不能夠以一筆畫完，所以這表示三條以上的線相交，如果交點為奇數的話，就不能夠以一筆畫完圖形嗎？

父親 嗯！答案會是什麼呢？那麼，我們來看看接下來的圖形又會出現什麼樣的結果？

想想看 一筆畫的例題－2

⑤ 　⑥ 　⑦ 　⑧

兒子 ⑤好像不可以？⑥可以⑦也可以⑧好像不可以？

父親 完全正確！從這裡可以看出什麼不同之處嗎？

兒子 從這些圖形三條以上的線相交的交點數目，⑤與⑧交點為 5 個，是奇數，因此不能夠以一筆畫完。但是⑥的交點是 5 個，也是奇數，卻可以一筆畫完。⑦的 3 個交點也是奇數也可以一筆畫完，所以，要斷言奇數不能一筆畫完的結論似乎不能成立！

父親 但是，你注意到了交點與奇數、偶數的不同，觀察力滿敏銳的嘛！

兒子 你是說答案與交點、奇偶數有關聯嗎？

父親 沒錯。所謂能以一筆畫完的圖形，是指必須能回到原出發點而言，所以出發點同時會有出發線及返回線。
以下頁例題①的圖形來說明。由於從 A 點出發後必須再回到 A 點，因此 A 點會有出發及返回 2 條線。

例題①的圖形

(父親) 相同的,以 B、C、D 點為出發點也必須有出發與返回 2 條線。

(兒子) 嗯,的確如此。

(父親) 若是以例題②的圖形來說明。不論從哪個點出發,是不是都能夠以一筆畫完呢?

想想看 **例題②的圖形**

(兒子) 若從 B 點開始畫線的話,會在 E 點結束。

(父親) 沒錯。出發點的 B 點有延伸出 3 條線對吧?

各是「出發線」、「路徑線」、「再次出發線」三條線。同樣的,你知道終點的 E 點也有三條延伸線的理由是什麼嗎?

兒子 E 點的三條線是「路徑線」、「通過出發點的線」、「最後返回線」對吧？

父親 是的。此外，由於其他點全都是中途的經過點，因此只有「返回線」與「出發線」2 條線。

兒子 原來如此。我似乎了解了。交點是否為奇數、偶數的關係是指集結在交點的線條數目對吧？

父親 嗯。集結在交點的線條數目若為奇數，那個點便為奇數點，線條若為偶數，則稱為偶數點。你試著再次確認哪些是能以一筆畫完的圖形。

兒子 若在各點上寫下集結線的數目，就會出現下列的情況。

想想看 **一筆畫的例題－3**

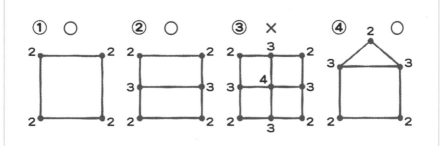

父親 你從這些圖形中看出什麼了嗎？

兒子 能夠以一筆畫完的圖形，集結在各點的線條數目會像圖①那樣全都是偶數，或是如圖②或④一樣，奇數點只有 2 個的情況嗎？

父親 為了確認這個理論，我們再來看另一道例題吧！

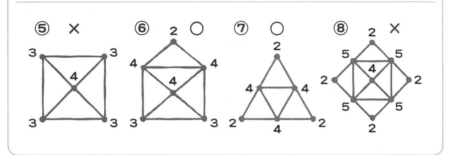

兒子 我說的果然沒錯。能夠以一筆畫完的圖⑥只有2個奇數點，而圖⑦全都是偶數點。

父親 是啊！你的觀察力不錯嘛！

◆一筆畫的秘密為何？

父親 將以上觀察經過整理之後，發現經過點必須為偶數點，這是因為線條通過時，返回線與出發線必須是一對的緣故。

兒子 原來如此。相反的，奇數點就只有「出發」、「返回」、「出發」，或是「返回」、「出發」、「返回」兩種情況對吧？

父親 沒錯。所以奇數點只可能是出發點或終點兩者之一。

想想看　**奇數點的性質**

兒子　因為出發點與終點各有一個是必要的，這是不是指能夠以一筆畫
完的圖形的奇數點只有兩個呢？

父親　你說的沒錯。因為線條通過點是偶數點，所以奇數點只能當做是
出發點或終點。也因此，能用一筆畫完的圖形不可能有兩個以上
的奇數點。

所以，若出發點是奇數點，另一個奇數點便會是終點。另外，若
圖形全都是偶數點，則出發點與終點會相同，也就是線條一定會
再回到原點。

兒子　若圖形全都是偶數點，無論從哪個點出發，一定會再回到出發的
原點。若圖形有兩個出發點，不論從哪一個奇數點出發，另一個
奇數點就會是終點。

父親　就是這樣。你把能用一筆畫完的圖形重點再重新說一遍。

兒子　能夠以一筆畫完成的，有全都是偶數點的圖形，以及有兩個奇數
點的圖形。全都是偶數點的圖形，不管從哪一點開始畫，最後都
會回到起點。而有兩個奇數點的圖形，不管從哪個奇數點開始畫
起，最後都會結束在另一個奇數點上。

（父親）你說明得很好。那麼現在無論什麼樣的圖形，你都能分辨是不是
能夠以一筆畫完了。

要記住！ 能夠以一筆畫完的圖形為何？

・全都是偶數點的圖形
→ 不管從哪一點開始畫，最後都會回到起點。

例
全都是偶數點的圖形

・只有 2 個奇數點的圖形
→ 不管從哪個奇數點開始畫起，最後都會結束在另一個奇數點上。

例
有兩個奇數點的圖形

◆ 哥尼斯堡的七橋問題

父親 現在總算可以回到一開始的問題上了。

那麼，若是每座橋都只能通過一次，要想通過哥尼斯堡的七座橋，最後有什麼辦法回到原來的出發點上嗎？

兒子 如果將哥尼斯堡的七橋畫成圖，再標上交點的數目，馬上就能知道答案了。

要記住！ **哥尼斯堡七橋的簡化圖**

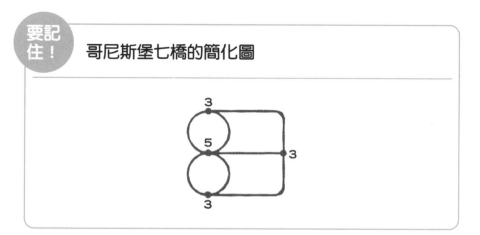

兒子 觀察這個圖，由於 4 個點全都是奇數，所以沒辦法一筆畫完。因此，若是每座橋都只能通過一次，要想渡過哥尼斯堡的七座橋，最後都會沒辦法回到原點。

父親 就是這個原因。

不過有人實際將我們目前談論的這個問題解開囉！

兒子 咦？是誰？

父親 一個叫做尤拉（Eular）的德國數學家。他為了解開哥尼斯堡的七橋問題，在 1736 年時發表了有關一筆畫的論文。

阿彌陀佛格子籤
要選正上方的線條嗎？

(父親) 這次的運動會，你是參加接力賽的選手是吧？

(兒子) 因為還少一個成員，所以就用阿彌陀佛格子籤的方式抽中我了。

(父親) 阿彌陀佛格子籤啊！說到這個，你知道為什麼要稱做阿彌陀佛格子籤嗎？

(兒子) 是因為呈現出網子的形狀嗎？

(父親) 不對。之所以稱為阿彌陀佛是因為這很像佛陀（阿彌陀佛）身後的放射形狀吧？

(兒子) 嗯，我有見過。

(父親) 這是指佛陀背後光的形狀。

(兒子) 背後光是指光芒的意思嗎？

(父親) 是的。是指佛陀散發出來的亮光。大約在日本的室町時代，有人製作了類似這背後光的放射狀線條的籤，所以被稱為阿彌陀佛格子籤。

(兒子) 原來阿彌陀佛格子籤是從佛陀背後的光芒演變而來的。

要記住！ 阿彌陀佛格子籤

以前的阿彌陀佛格子籤
是這樣的形狀嗎？

(父親) 說到這個，你知道在選擇阿彌陀佛格子籤時，選哪一條比較好
嗎？

(兒子) 依選擇方法結果會有所不同嗎？

(父親) 是的。若你有想連線成功的目標，只要選擇目標正上方的線條就
可以了。如果知道中獎的位置，只要選擇中獎位置正上方那條線
即可。

要記住！ 阿彌陀佛格子籤要選擇正上方的線條嗎？

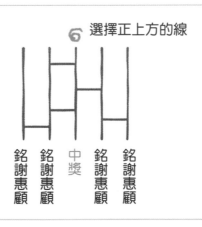

選擇正上方的線

銘謝惠顧　銘謝惠顧　中獎　銘謝惠顧　銘謝惠顧

兒子 但是，不是每次都能剛好選對吧？

父親 當然不是總會選中的。但以機率來說，往選擇路線正下方走的可能性是最高的。

兒子 為什麼會這樣呢？

父親 簡單來說，阿彌陀佛格子籤是從選擇的那條線分為往左或往右走。往左或往右走的機率各是一半一半，不管怎麼選擇，機率都是 50%。

兒子 嗯，然後呢？

父親 接下來的路徑同樣也分為左與右。原本機率是 50%，現在又必需再分為往左 25%，往右 25%。這麼一來，選擇線的正下方，由於從左右分別有 25%的機率合併，所以往正下方走的機率會變成 25%＋ 25%＝ 50%了。

要記住！ 阿彌陀佛格子籤的選擇方法－ 1

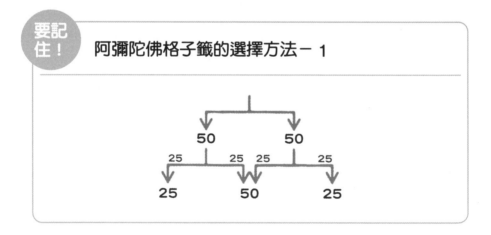

兒子 原來如此。所以我才說選擇目標的正上方那條線會比較好。相反的，不想中獎的話，就選擇正上方以外的線條會比較好對吧？

父親 以機率來說的確是這樣。若畫出繼續往下延伸的圖，機率的分佈就會如同下圖。

要記住！ **阿彌陀佛格子籤的選擇方法－2**

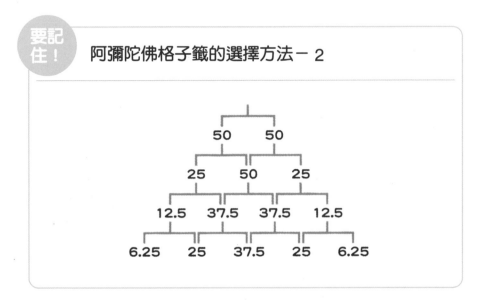

阿彌陀佛格子籤的組合方式

是從糖果籤演變而來的？

父親：對了。藉著這個機會，我來教你阿彌陀佛格子籤的製作方法吧！

兒子：阿彌陀佛格子籤不用特別教也能很容易的畫出來啊！

父親：做阿彌陀佛格子籤當然很容易，但是，如果沒有實際依路徑試走，只是隨手畫出的阿彌陀佛格子籤，就會不知道哪條線是通往哪個目標的路徑吧？

兒子：這倒是沒錯。不過如果一開始就知道結果，就不能當籤來抽了。

父親：所以，我說的是做出能依自己想法來設定的阿彌陀佛格子籤。

兒子：這種事可以辦得到嗎？

父親：嗯。做一次你就會懂了，你會知道做出自己希望的阿彌陀佛格子籤原來是如此簡單。

兒子：聽起來似乎不錯，趕快教我。

父親：在教你之前，我要先說明阿彌陀佛格子籤的組合方式。

你知道為什麼阿彌陀佛格子籤一定會連到別的地方去嗎？

兒子：關於這點，我也一直覺得很不可思議。為什麼阿彌陀佛格子籤一定會連到別的地方去呢？

父親：雖然阿彌陀佛格子籤有那麼多條路徑，其實都只是一條繩子。例如，以 5 條直線畫成的阿彌陀佛格子籤，將它當成 5 條相互交會的繩子就可以了。只要這麼想就很容易懂了。

想想看　**阿彌陀佛格子籤就是糖果籤嗎？**

兒子 看起來很像是在前端綁了糖果的籤耶！

父親 是啊！阿彌陀佛格子籤跟糖果籤也有同樣的組合方法。因此即使有很多複雜的相交處，也能因為它本來就是一條線，而一定會和別的地方有所交集。

兒子 這樣聽來好像很容易，但我實在看不出來那是一條線耶！

父親 那麼，我先用兩條線的阿彌陀佛格子籤來做說明吧！只要將 2 條線的阿彌陀佛格子籤看成如下圖般相交的 2 條繩子即可。

阿彌陀佛格子籤的組合方法

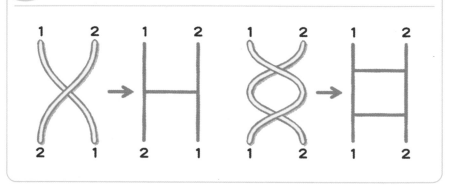

兒子 看圖的話我就懂了。繩子交叉的地方就會成為阿彌陀佛格子籤的橫線。

父親 沒錯。如果能懂這種阿彌陀佛格子籤的組合方法，就能夠依自己的想法製作阿彌陀佛格子籤了。

◆ 試著製作如自己所想的阿彌陀佛格子籤

父親 你自己試著畫 3 條線的阿彌陀佛格子籤看看。

兒子 第一步是畫繩子對吧？

父親 沒錯。畫好繩子後就是一般的阿彌陀佛格子籤了。

這時該注意的是，同一點不能有 3 條線以上的繩子交叉。

兒子 我知道了。如果同一點有 3 條線以上的繩子交叉，這個阿彌陀佛格子籤就會重複出現 2 條高度相同且重疊的橫線了。

想想看　**3 條繩子重疊後**

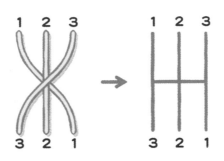

兒子 這樣一來，1 擺在右邊，2 放在左邊，3 應該就在正中央了。

想想看　**3 條繩子的阿彌陀佛格子籤－1**

父親 接下來是在繩子交點寫上編號。

兒子 在繩子交點寫上編號。

3 條繩子的阿彌陀佛格子籤－2

(父親) 在交點寫上編號之後，你以這個為基礎，試著將它恢復為一般的
阿彌陀佛格子籤。

(兒子) 將①的橫線位置畫在②的上面，這樣就完成了！

3 條繩子的阿彌陀佛格子籤－3

父親 接下來，你自己試著畫出 5 條繩子的阿彌陀佛格子籤看看。

兒子 首先，先畫出繩子，然後在交點標上編號，再以它為基礎，畫出一般的阿彌陀佛格子籤就行了。

想想看　5 條繩子的阿彌陀佛格子籤－1

兒子 先畫出 5 條直線，然後在繩子的交點標上編號，再將它在相同的位置上畫出橫線就行了。

唉？有些地方我不知道該在哪裡畫橫線耶！

父親 這個時候，只要看交點的左右有幾條線就能立刻知道了。譬如，以交點⑥的橫線位置來說，由於它右邊有 1 條繩子的位置，所以就能知道該在直線 3 與 4 之間畫上橫線了。

兒子 原來如此，這樣就完成了！

要記住！ 5 條繩子的阿彌陀佛格子籤－2

中獎

158

來玩 Mastermind 遊戲吧！

這裡就是
數學感的
決勝點！

父親 今天我們要來玩一種叫做 Mastermind 的有趣數學遊戲，這需要具備邏輯推理能力。

兒子 Mastermind？

父親 嗯。Mastermind 是市面上販售的棋盤遊戲之一。

這是將玩家分成 2 組，由解答者回答出題者所提出的 4 種瓶子的顏色或 4 位數字的數字遊戲。

兒子 好像很有趣耶！

父親 是很有趣！當我還是高中生時，曾經與朋友很熱衷於這個遊戲。

這個遊戲需要邏輯思考力與推理能力，連大人都能夠玩得很開心。

兒子 這該怎麼玩呢？

父親 一般的 Mastermind 是出題者與解答者以交替的方式來進行的遊戲，今天我用一人分飾兩角的方式，一邊進行遊戲，一邊向你解說玩法。你只要準備紙跟筆就好。

兒子 紙筆都準備好了。

父親 很好。那麼就開始吧！兩個人各自設定 4 位數的數字，越早猜出對手所設定的 4 位數字的人就是贏家。我們邊玩邊說明規則。

首先在不讓對手看到的情況下，在 1 － 9 的數字之中不重複的寫下 4 位數數字。

兒子 不能寫像 1123 這種有 2 個以上相同數字的 4 位數，對吧？

父親 沒錯。為了推算出對手所設定的數字，必須互給提示。因此，一

般的 Mastermind 遊戲是在對手猜數字之後，若是數字及數字位置都猜對了，就要說安打（Hit），若數字正確但位置猜錯了，就要說打擊出去（blow），並報出數字的正確個數。

兒子 安打與打擊出去？

父親 對。沒有什麼太大的感覺對吧？所以我跟朋友們都把安打與打擊出去改成全壘打與安打。我們這次也用全壘打與安打來玩遊戲吧！

兒子 數字與數字位置都正確時是全壘打，只有數字正確的話則是安打嗎？

父親 沒錯。舉例來說，我設定自己的數字是 1234，而你要推理並猜對這個數字。首先，假裝你不知道我設定的數字，先隨便說一組數字。

兒子 2137

父親 現在，我的數字是 1234，而你猜的數字是 2137，這當中 3 這個數字跟我的答案是數字對，位置也對，所以是一支全壘打，而 1 與 2 跟我的答案是數字正確，但是位置不對，所以是 2 支安打。

兒子 原來如此。把這當做提示，來猜對方設定的數字。

父親 沒錯。各自設定數字，決定先攻、後攻的順序，先猜中對手數字的人為贏家。

算數遊戲

Mastermind 的遊戲方法

1 雙方各自準備紙與筆。

2 在不讓對手看到的情況下，於 1 － 9 之中選出不重複的數字並寫下 4 位數字。（數字不可設定為 1123、3377 等數字）

3 決定先攻、後攻順序，相互推測出對手設定的數字，先猜中對手全部數字的人為贏家。

4 對手推測的數字與自己設定的數字相比對之後，若數字及位置都正確稱為全壘打，只有數字正確而位置不對，則稱為安打，此外，也必須告知對手數字正確的個數。

（一般的 Mastermind 遊戲是數字與數字位置正確稱為安打，只有數字正確，但是位置不對則稱為打擊出去。）

自己的數字　　　　　1234
對手推測的數字　　　2137　　1 支全壘打，2 支安打
　　　　　　　　　　1243　　2 支全壘打，2 支安打

5 若一開始覺得以 4 位數進行遊戲有困難時，可以先用 3 位數，或限定只可使用 1 − 5 的數字為原規則來進行遊戲。

〔Mastermind 遊戲的例題〕

試著依提示來推測 4 位數的數字。

例題

1234　2 支安打。
5678　1 支安打。
3459　1 支全壘打，2 支安打。
9523　1 支全壘打，3 支安打。
9352　4 支安打。

這裡就是
數學感的
決勝點！

七巧板是
具有魔法的圖形？

（父親）你知道七巧板（Tangram）這個拼圖遊戲嗎？

（兒子）知道。數學課本上有提過。它是個以三角形與四角形組合成各種
形狀的東西對吧？

（父親）沒錯。七巧板是 200 多年以前在中國發明的，傳到歐洲後就成了
世界知名的拼圖遊戲了。

（兒子）喔！七巧板原來是中國發明的！

（父親）沒錯。中國稱它為七巧板，就是有七個靈巧板子的意思。

要記住！　　七巧板的圖形

（父親）七巧板上所使用的圖形有哪些呢？

（兒子）三角形與四角形。

（父親）正確地來說，有 2 個大的等邊三角形，1 個中的等邊三角形。

2 個小的等邊三角形，1 個正方形，1 個平行四邊形，合計共 7個。

兒子 等邊三角形跟三角板的形狀相同對吧？

父親 沒錯。若看得更仔細的話，中的等邊三角形是大的等邊三角形的一半，而小的等邊三角形是中的等邊三角形的一半。

兒子 嗯。而且小的等邊三角形也是正方形一半的大小。

父親 再者，小的等邊三角形也是平行四邊形的一半。也就是說，每個七巧板的形狀都是以小的等邊三角形為基準。

將這 7 個板子加以組合之後，也可以組成大正方形。由於板子大小不同，所以也可以組成各種各樣的形狀。

要記住！ ## 七巧板的形狀

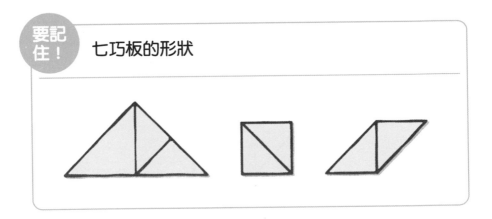

這裡就是
數學感的
決勝點！

地圖可以用
4 種顏色劃分嗎？

(父親) 你有聽過 4 色定理（Four Color Theorem）嗎？

(兒子) 沒聽過，4 色定理是什麼？

(父親) 就是不論哪種地圖都能用 4 種顏色劃分，而且沒有兩個相接的區域會是相同顏色。這可是個困難的數學題目呢。

(兒子) 只要有 4 種顏色，無論哪種地圖都可以劃分開來嗎？

想想看　## 4 色定理的圖

(父親) 沒錯。

(兒子) 可是，這算是困難的數學題目嗎？

(父親) 沒錯。應該說這在以前是一個難題。

有很長一段時間沒有人能夠證明它，但 1976 年有個美國數學家利用電腦證明了這個定理。

兒子 原來這個問題這麼困難啊！

父親 這個問題任何人都能輕易了解，因此看起來才好像很簡單。

接下來，你可以試著將下面的地圖以 4 種顏色來區分。

想想看 地圖的劃分

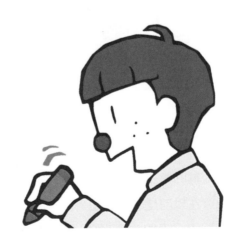

這裡就是
數學感的
決勝點！

莫比烏斯帶

(父親) 我表演一個像魔術一樣有趣的東西給你看！

(兒子) 是什麼呢？

(父親) 將紙像這樣剪成長長的紙帶，再將兩端用膠帶黏貼之後就能成為一個圓環，對吧？

(兒子) 嗯。

(父親) 你知道朝這個圓環的正中央直直剪開之後，圓環會變成什麼樣子嗎？

(兒子) 會變成 2 個圓環。

(父親) 沒錯。

想想看 **從帶子的正中央剪開之後，會有什麼結果？**

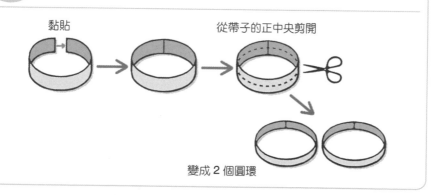

黏貼　　　　　　　　　　從帶子的正中央剪開

變成 2 個圓環

(父親) 接下來，再將另一張紙帶僅扭轉一圈，再將兩端用膠帶黏貼起

來，然後從正中央直直剪開之後，會有什麼樣的結果呢？

(兒子) 不是和剛剛一樣會變成 2 個圓環嗎？

(父親) 實際操作比用嘴巴講解容易多了，你試著做看看吧！

想想看 **將帶子扭轉一次後再剪，會有什麼結果？**

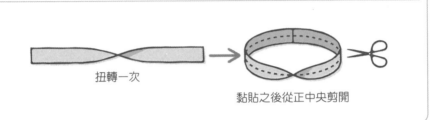

扭轉一次

黏貼之後從正中央剪開

(兒子) 咦？跟剛剛不一樣耶！哇～原來會變成這樣啊！（※會變成什麼樣子呢？請實際操作看看。）

(父親) 會出現這樣的結果，是因為這個紙帶沒有正反面的分別。這種經過扭轉一次、沒有正反面可以區別的紙帶就稱為莫比烏斯帶（Mbius Strip）。

因為是經過扭轉一次後再黏貼起來的關係，所以讓正面與反面相互連結起來了。

(兒子) 原來是這麼一回事。

(父親) 這次你將帶子扭轉 2 次之後做成圓環，同樣再把紙帶從正中央剪開看看。

(兒子) 哇～又是不一樣的形狀了，真是有趣耶！（※會變成什麼樣子呢？請實際操作看看。）

但是，為什麼會變成這樣呢？真是想不通。

父親 很不可思議對吧？你可以試著扭轉更多圈去觀察結果，這也是很有趣的事情喔！

此外，像下圖般將紙剪成十字架的形狀，將前後與左右兩端黏貼起來，然後各別朝紙帶正中央剪開，你猜會發生什麼事？

兒子 2 個連接在一起的圓環嗎？

父親 你也試著實際做看看。

想想看　**將紙剪成十字架的形狀，會有什麼結果？**

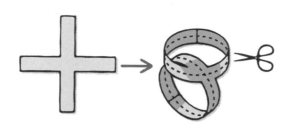

兒子 啊！好神奇！居然變成這種形狀！（※會變成什麼樣子呢？請實際操作看看。）

父親 是啊！在剪開之前很難想像會變成這樣的形狀，但剪開之後，卻突然能明白原因了吧？

兒子 嗯，確實是這樣。

用變身箱
來玩遊戲吧！

(父親) 假定這裡有一個可以讓東西變身成各種物品的箱子，若將 🗄 當

做變身箱，你知道下面這個讓物品變化的箱子是什麼嗎？

水 → 🗄 → 熱水

(兒子) 火爐或微波爐。

(父親) 水 → 🗄 → 冰

(兒子) 冰箱。

(父親) 橘子 → 🗄 → 果汁

(兒子) 果汁機。

(父親) 你 → 🗄 → 泥

(兒子) 注音變 2 聲。

(父親) 嗯，沒錯。

情義 → 🗄 → 疫情

(兒子) 讀音相反。

(父親) 黑髮 → 🗄 → 白髮

(兒子) 我知道了，是時間！但這跟數學有關係嗎？

(父親) 當然。這也跟數學的代數有相同的意思。

舉例來說，如果是 3 → 🗄 → 5、5 → 🗄 → 7，這個箱子是什麼

呢？

兒子 是加 2。

父親 2 → 🗃 → 10、3 → 🗃 → 15 呢？

兒子 乘以 5。

父親 5 → 🗃 → 9、6 → 🗃 → 11

兒子 加 4。

父親 6 + 4 等於 10，不是等於 11 喔！

兒子 咦？那……

父親 是乘以 2 再減 1。

兒子 啊！原來也可以用這種形式啊！

父親 是的。用算式來表示的話，🗃 = □ × 2 − 1

兒子 □ 中要填入數字對吧？

父親 沒錯。以國中學的數學方程式來表示的話，就是 2x − 1。

兒子 耶～我有一種變聰明的感覺耶！

想想看　🗃 是個什麼樣的箱子呢？

水 → 🗃 → 熱水

水 → 🗃 → 冰

橘子 → 🗃 → 果汁

你 → 🗃 → 泥

情義 → 🗃 → 疫情

黑髮 → 🗃 → 白髮

3 → 🗃 → 5、5 → 🗃 → 7

2 → 🗃 → 10、3 → 🗃 → 15

5 → 🗃 → 9、6 → 🗃 → 11

人孔蓋

父親 今天我們來討論形狀的問題吧！

兒子 你是說三角形或四角形之類的形狀嗎？

父親 沒錯。舉個有名的小故事為例，你知道為什麼人孔蓋是圓形的？

兒子 咦？人孔蓋做成圓形是有理由的嗎？

父親 當然啊！它不是隨便就做成圓形的。

兒子 因為孔洞通常都是圓形的，所以就會覺得做成的圓形是理所當然。

父親 但是，人孔蓋之所以為圓形其實是有更重要的理由的。

兒子 是什麼理由呢？

父親 你想想看，人孔蓋若做成四角形會發生什麼困擾。

兒子 我覺得做成四角形也無所謂！是因為有 4 個角所以很危險嗎？

父親 哈哈，說的也是，可惜答案不對。

兒子 啊！我知道了。如果是圓形的蓋子，就任何方向都可以蓋住孔洞對吧？若是四角形的話，就一定要與孔洞的形狀相吻合才能蓋住，否則會蓋不密是嗎？

父親 嗯嗯，你注意到重點了。這的確也是人孔蓋做成圓形的好處。但這不是人孔蓋做成圓形的理由。

兒子 那我就不知道了。人孔蓋做成圓形的理由是什麼呢？

父親 如果人孔蓋做成四角形，蓋子就有可能掉進孔洞裡。

兒子 人孔蓋做成四角形，蓋子就會掉進孔洞裡嗎？

（父親）蓋子若做成四角形，由於其對角線比它的任何一邊都還要長，所以蓋子才有掉進孔洞裡的可能。

想想看　**蓋子若是四角形的話**

a比b的長度還要長，所以蓋子會掉進孔洞中。

（兒子）原來如此。如果把蓋子放直，蓋子就有可能因為對角線較長的關係而掉進孔洞裡。

（父親）沒錯。如果是圓形的蓋子，只要孔洞的直徑比蓋子的直徑小一些，蓋子就絕對不會掉進孔洞裡頭。

父親 你看過蜂巢嗎？

兒子 我有在電視上看過。

父親 你還記得每格蜂巢是什麼形狀嗎？

兒子 是圓形的對吧？

父親 不對，每一格蜂巢的形狀是正六角形。

兒子 原來如此。

父親 許多正六角形的小巢穴集中在一起，就成為一個蜂巢了。

要記住！ **蜂巢**

父親 連蜂巢呈現出正六角形都是有道理的喔！

兒子 咦？是因為比較好做嗎？

父親 嗯，這個問題不問蜜蜂，我們不會知道答案，但是，蜂巢呈現正六角形在數學上是可以解釋的。

兒子 真驚訝！蜜蜂懂數學。

父親 哈哈，的確如此。當然蜜蜂不可能懂數學，但令人驚訝的在於蜂巢形狀居然是有數學的原理的。自然界真是令人感到不可思議啊！

兒子 蜂巢呈現出正六角形原來是那麼了不起的。

父親 嗯。如果把各種週界相等的圖形拿來相比，其中面積最大的就是圓形了。但是，如果把相同的圓鋪排起來，圓與圓之間會有空隙對不對吧？

兒子 嗯嗯，沒錯。

想想看 ## 將相同的圓排列之後

圓與圓之間有空隙。

父親 若是圓形就會有空隙。也就是會有浪費的空間。所以，如果用沒有空隙的相同形狀來鋪排的話，哪種圖形會比較好？

兒子 嗯……正三角形或正方形吧！

父親 也對。用正三角形與正方形都能夠不浪費空間地鋪排起來。

若用正三角形與正方形來鋪排的話

父親 若以這樣的方式用正三角形及正方形來鋪排，確實不會產生空隙。但是，以同樣方式來鋪排的話，正六角形也能夠毫無空隙喔！

兒子 嗯。

父親 這裡有個最重要的理由，那就是如果正三角形、正方形、正六角形三種形狀的週界相等時，其中面積最大的會是正六角形。

兒子 你是說每一個蜂巢的形狀相同，並且能夠無空隙地鋪排，使蜂巢面積呈現最大的是正六角形嗎？

父親 就是這個意思。

兒子 蜜蜂真聰明耶！

第 4 章

來培養邏輯
思考能力吧！

能建立有條理的邏輯能力，
以自己的方式思考、
並解決問題的能力，
才是人生中最重要的事。
而算數或數學就是養成這種
思考能力不可或缺的學問。

老實村與說謊村

（父親）你知道老實村與說謊村的問題嗎？

（兒子）好像有聽過耶！

（父親）這可是很有名的問題喔！

這是關於只有老實人居住的老實村，以及只住著騙子的說謊村的
故事。在前往這兩個村子的途中有一個叉路，一條連往老實村，
一條通到說謊村。要前往老實村的路人正在找路時，恰好有一個
男人站在交叉路口。而我們不知道那個男人是老實村的村民，還
是說謊村的村民。那麼，為了要前往老實村，如果只能跟男人問
一個問題的話，請問該問什麼問題好呢？

（兒子）只能問一個問題嗎？

（父親）沒錯。

（兒子）「老實村往哪邊走？」是嗎？

（父親）這麼一問的話，這個男人若是老實村的村民，就會告訴你正確的
路，但他若是說謊村的村民，就會告訴你錯誤的路喔！

（兒子）對耶！那麼應該問的是老實村與說謊村的村民都會回答相同答案
的問題才對，是不是？

（父親）嗯，就是這個意思。

（兒子）好困難耶～

（父親）其實只要問他：「如果要到你所居住的村子，該往哪條路走才好
呢？」就可以了。

若這個男人是老實村的村民，就會告訴你通往老實村方向的路。

　　若他是說謊村的村民，因為他愛說謊，所以他也會告訴你通往老
實村的路。

兒子 原來如此。

 老實村與說謊村

老實村與說謊村各在哪裡？

↓

若用一個問題，就能知道老實村位置的方法是？

↓

老實村與說謊村的村民都會回答相同答案的問題。

老實村

老實村

謊話

老實村村民

說謊村村民

「你的村子該往哪條路走呢？」

兒子 還有其他類似老實村與說謊村的小故事嗎？

父親 有，那我們就來談談有關於詭辯（Paradox）的事吧！

兒子 詭辯？

父親 所謂的詭辯，就是指悖理的意思。

兒子 逆說？

父親 所謂的逆說，就是看似正確的事情，事實上是錯誤的；相反的，看似不對的事情，實際上又是正確的。就是不管正確或錯誤都可以說得通的事情。

兒子 這是什麼跟什麼？我完全無法了解。

父親 哈哈。說得也是。例如，矛盾這個詞，可是我現在要說的詭辯的基本喔！

兒子 矛盾？

父親 沒錯。所謂的矛盾就是指與理論不合的事情。若你認識一個自稱很會游泳的人，事實上卻不會游泳，這不是很奇怪嗎？

兒子 是啊。矛盾是指什麼樣的事情呢？

父親 矛盾有矛與盾的意思。它的典故是在古代的中國有一個專門販賣矛與盾的商人。所謂的矛，是一種類似長槍的武器。

兒子 然後呢？

父親 這個商人說他賣的矛可以刺穿任何盾，而他的盾則是不論任何矛都刺不穿，他就靠著這個廣告詞在做買賣。

兒子 這樣啊！這個商人說的話有矛盾。

（父親）沒錯。你想，如果拿能刺穿任何盾的矛，去刺任何矛都刺不穿的
　　　盾，結果會如何呢？

想想看　**詭辯與矛盾**

（詭辯）是一種逆說。即看似正確的事情，實際上是錯誤
的；相反的，看似不對的事，事實上又是正確的。就是不
管正確或錯誤都可以說得通的事情。

（矛盾）同一個商人以「這支矛可以刺穿任何盾，而這個
盾則任何矛都刺不穿。」販賣他的矛與盾。

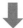

如果拿那支矛去刺那個盾，結果會如何呢？

我說了謊！

（父親）其他還有很多有名的詭辯例子喔！

譬如，「我說了謊」也是一個詭辯的例子。

（兒子）這句話怎麼會是詭辯呢？

（父親）因為說話的人說：「我說了謊」，那麼我如果真的說了謊的話，那「我說了謊」這件事的本身就是謊言。

（兒子）喔！原來如此。

（父親）如果「我說了謊」這件事是謊言的話，那就變成「我沒有說謊」。然而，若接下來又說「我說了謊」，那這件事就會變成真的了。然而，如果又再說「我說了謊」，就又會變成謊言。這樣不斷的循環下去，到最後就不知道我說的話到底是真話還是假話。

（兒子）對。

（父親）「不可以相信我」也是類似的詭辯例子。

（兒子）若你相信說話的人，那麼因為非得相信「不可以相信我」這件事，所以就會選擇不去相信。但如果不相信的話，最後又會變得相信，這樣一來就又恢復到最初的狀態了。

（父親）是這樣沒錯。

想想看　我說了謊

若是說了謊

↓

我說了謊這件事本身也是謊話

↓

我沒有說謊

↓

我說了真話

↓

變成我說了謊

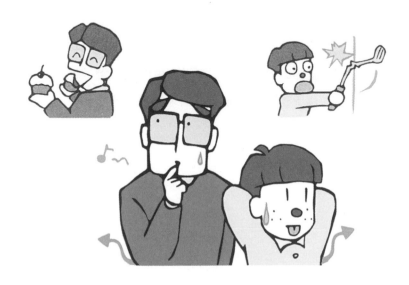

這裡就是
數學感的
決勝點！

獅子與兔子

(父親) 我聽過這樣的故事喔！

有一隻被獅子捕獲即將要被吃了的兔子萬般地懇求獅子說：「如果我猜對你接下來要做的事，請饒了我。」獅子覺得這是不可能的事，於是答應道：「如果你真的能夠猜對的話，那我就答應不吃掉你。」接下來兔子跟獅子說了什麼？

(兒子) 我知道！這很簡單嘛！

兔子跟獅子說：「你要吃了我。」

(父親) 沒錯。這麼一來會如何呢？

(兒子) 如果獅子準備要吃了兔子，但因為兔子猜對了他要做的事，所以獅子就必須放了兔子。

(父親) 如果一開始獅子就不打算吃兔子呢？

(兒子) 那麼兔子就沒有猜中獅子的想法。但是，如果此時獅子決定要吃了兔子，那就等於兔子猜中了獅子要做的事，獅子就得放了他。

(父親) 沒錯。不論獅子多麼想吃兔子，結果都沒辦法吃到。

 想想看　獅子與兔子

「如果我猜對你接下來要
做的事，請不要吃我。」

「你打算要吃了我。」

獅子準備要吃了兔子

⬇

兔子猜對獅子要做的事

⬇

獅子不能吃了兔子

⬇

如果獅子不吃兔子

⬇

兔子就猜錯了

阿基里斯與
烏龜

父親 你聽過有名的「阿基里斯與烏龜」這個詭辯的問題嗎？

兒子 不知道。是什麼樣的故事呢？

父親 阿基里斯是希臘神話中的英雄。他以腳程快而出名，但即使是阿基里斯，卻怎麼樣也追不上爬在前頭的烏龜。

兒子 為什麼？

父親 因為當阿基里斯到達烏龜所在位置時，烏龜又會往前進了一些。當阿基里斯又往前到達烏龜所在的位置時，烏龜又會在這段時間往前進了一些。

兒子 的確是如此。

父親 如此不斷的重複下去，在阿基里斯到達烏龜所在的位置時，烏龜也會再往前進一些，所以無論過了多久，阿基里斯都無法追上烏龜。

兒子 聽起來真的會讓人認為他追不上烏龜，但事實上他是能追得上的，對吧？

父親 是啊！這是被稱為齊諾（Zeno）的有名詭辯問題。齊諾是古代希臘的哲學家，他思考出幾個這樣的詭辯問題，讓當時的數學家陷入混亂。連數學家都被齊諾的詭辯問題給欺騙了。

兒子 真的會越想頭腦越混亂了。

想想看　**阿基里斯與烏龜**

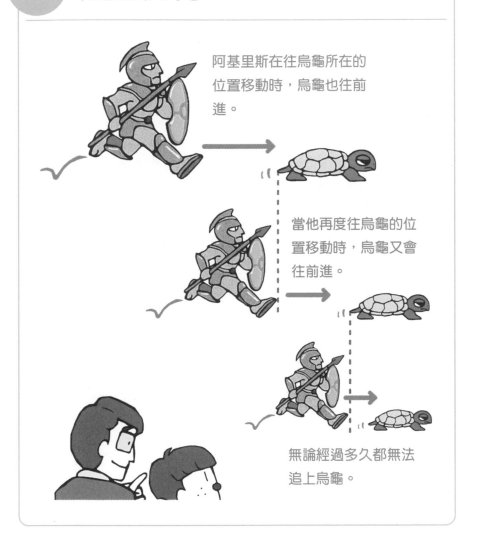

阿基里斯在往烏龜所在的位置移動時，烏龜也往前進。

當他再度往烏龜的位置移動時，烏龜又會往前進。

無論經過多久都無法追上烏龜。

禿子與
沙山的詭辯

父親 我還知道「只要有一根頭髮就不是禿子」的詭辯喔！

兒子 哈哈，那是什麼樣的故事呢？

父親 怎麼說是「只要有一根頭髮就不是禿子」呢？因為從不是禿子的頭上拔一根頭髮，當然不會變成禿子。

兒子 對。

父親 所以，從那個人頭上再拔一根頭髮也不會變成禿子，就因為這個理由，從不是禿子的頭上拔了一根、再一根不斷地拔頭髮，那個人也不會變成禿子。

兒子 哈哈，這樣說也沒有錯。

父親 結果，只要不把全部的頭髮拔光之前，他都不會是禿子。

兒子 真有趣。

父親 那麼「沙子無法堆積成山」又是怎麼一回事呢？這跟剛剛的話題是相反的。

兒子 沙子無法堆積成山？

父親 沒錯。原因是，沒辦法用一粒沙堆成山，對吧？

兒子 嗯。

父親 一粒沙再加一粒沙也沒辦法堆成山。

兒子 對。

父親 也就是說，在兩粒沙上再加一粒沙變成三粒，再加一粒沙變成四粒，用這樣的方式不斷地繼續下去，永遠都無法堆積成山。

兒子 的確，因為不知道何時才算是堆積成山，而禿子也是不知道該怎麼樣才算是禿子。

想想看 禿子與沙山

「只要有一根頭髮就不是禿子」

從不是禿子的人頭上拔一根頭髮，他也不會變成禿子。

⬇

從那個人頭上再拔一根頭髮也不會變成禿子。

⬇

從不是禿子的人的頭上拔了一根、再一根不斷地拔頭髮，那個人也不會變成禿子。

⬇

結果，在拔光全部頭髮之前他都不會是禿子。

「沙子無法堆積成山」

一粒沙無法堆積成山。

⬇

往那裡再加一粒沙也沒辦法堆成山。

⬇

在兩粒沙上再加一粒的變成三粒沙，即使再加一粒沙也不能堆積成山。

⬇

用這樣的方式加一粒、再加一粒的繼續下去，永遠都無法堆積成山。

 算數遊戲

過河問題

這是知名的經典謎題之一。你曾經做過這個謎題嗎？

這是「男人、野狼、山羊、白菜要搭船到河的對岸」的謎題。

遊戲方法

1 在 4 張小卡片上分別寫下男人、野狼、山羊、白菜。
2 將卡片交給孩子們，並說明以下的規則。

・該怎麼用船將全部的東西載往對岸呢？
・條件是，這艘船除了男人之外，只能再載一個東西。
・而男人不在場的時候，只要野狼跟山羊在一起，山羊會被野狼吃掉。
　而山羊與白菜一起時，則山羊會吃掉白菜。

解答 1

・男人讓山羊一起搭船渡河。
（野狼、白菜）（男人、山羊）

・留下山羊，只有男人划船回去。
（男人、野狼、白菜）（山羊）
・男人讓野狼一起搭船渡河。
（白菜）（男人、野狼、山羊）
・男人讓山羊搭船回去→這是重點！
（男人、山羊、白菜）（野狼）
・男人讓白菜一起搭船渡河。
（山羊）（男人、野狼、白菜）
・男人一人搭船回去。
（男人、山羊）（野狼、白菜）
・男人讓山羊一起搭船渡河。

解答 2

・男人讓山羊一起搭船渡河。
（野狼、白菜）（男人、山羊）
・留下山羊，只有男人回去。
（男人、野狼、白菜）（山羊）
・男人讓白菜一起搭船渡河。
（野狼）（男人、白菜、山羊）
・男人讓山羊搭船回去→這是重點！
（男人、野狼、山羊）（白菜）
・男人讓野狼一起搭船渡河。
（山羊）（男人、野狼、白菜）
・男人一人搭船回去。
（男人、山羊）（野狼、白菜）
・男人讓山羊一起搭船渡河。

喜歡的科目是什麼呢？

父親 今天來做邏輯推理問題吧！

在數學、國語、自然、社會四個科目之中，健太、明日香、太郎、陽子等4人分別喜歡哪個科目呢？請參考以下的提示。

・健太喜歡數學。
・明日香不喜歡國語。
・陽子不喜歡國語及自然。

兒子 你是要問每個人分別最喜歡的科目嗎？

父親 沒錯。

兒子 健太喜歡數學，而陽子不喜歡國語與自然，所以陽子喜歡的是社會。

父親 嗯，很好。

兒子 明日香不喜歡國語，所以明日香喜歡的是自然或社會，但因為陽子喜歡社會，所以明日香喜歡的是自然。

父親 答對。

兒子 所以太郎喜歡的是國語。

父親 正確答案。這樣的問題列表整理後就能馬上明白了。

兒子 原來如此。將提示列表之後……

	數學	國語	自然	社會
健太	○			
明日香		×		
太郎				
陽子		×	×	

兒子 因為健太不喜歡國語、自然、社會……

	數學	國語	自然	社會
健太	○	×	×	×
明日香		×		
太郎				
陽子		×	×	

兒子 列表之後，馬上就能知道太郎喜歡國語。

	數學	國語	自然	社會
健太	○	×	×	×
明日香		×		
太郎	×	○	×	×
陽子		×	×	

兒子 這麼一來就會知道明日香喜歡的是自然。

	數學	國語	自然	社會
健太	○	×	×	×
明日香	×	×	○	×
太郎	×	○	×	×
陽子	×	×	×	

兒子 然後就能知道陽子喜歡的是社會了。

	數學	國語	自然	社會
健太	○	×	×	×
明日香	×	×	○	×
太郎	×	○	×	×
陽子	×	×	×	○

(父親) 很好，那麼再來做一題吧！

足球、籃球、網球、壘球之中，健太、明日香、太郎、陽子等 4 人分別喜歡哪個運動呢？請參考以下的提示。

· 健太不喜歡網球。

· 明日香不喜歡足球。

· 明日香與太郎不喜歡籃球和網球。

(兒子) 列表表示。

	足球	籃球	網球	壘球
健太			×	
明日香	×	×	×	
太郎		×	×	
陽子				

(兒子) 所以明日香是喜歡壘球，陽子喜歡網球。

	足球	籃球	網球	壘球
健太			×	
明日香	×	×	×	○
太郎		×	×	
陽子			○	

真的耶！列表之後就能更清楚了。

	足球	籃球	網球	壘球
健太	×	○	×	×
明日香	×	×	×	○
太郎	○	×	×	×
陽子	×	×	○	×

數學考試的

分數？

（父親）接下來是這個問題。

一郎、二郎、三郎、四郎的數學考試分別分數如下。但這 4 個人都各說了 1 個謊，那麼他們的真正分數各別是幾分呢？

一郎說：「二郎 80 分，三郎 70 分。」

二郎說：「一郎 90 分，四郎 60 分。」

三郎說：「一郎 80 分，二郎 60 分。」

四郎說：「二郎 90 分，三郎 80 分。」

（兒子）這個也要列表嗎？

（父親）列表比較清楚。

（兒子）列表的話，就是這樣。

	一郎	二郎	三郎	四郎
一郎		80 分	70 分	
二郎	90 分			60 分
三郎	80 分	60 分		
四郎		90 分	80 分	

（兒子）接下來該怎麼辦呢？

（父親）你試著想想看吧！

先建立假設，也就是把每一種可能發生的情況找出來，再從不合理的部分思考。

兒子 好。所謂 4 個人都各說了 1 個謊話，是指一郎說的話也有一個是謊話吧？

父親 沒錯。

兒子 若將一郎說的，二郎是 80 分當做是謊話，那三郎是 70 分就是真的，那麼四郎說二郎是 90 分是真的，則三郎是 80 分是謊話。

	一郎	二郎	三郎	四郎
一郎		80 分×	70 分○	
二郎	90 分			60 分
三郎	80 分	60 分		
四郎		90 分○	80 分×	

兒子 那麼，三郎說二郎得了 60 分就會是謊話，而一郎得了 80 分就是真的。

	一郎	二郎	三郎	四郎
一郎		80 分×	70 分○	
二郎	90 分			60 分
三郎	80 分○	60 分×		
四郎		90 分○	80 分×	

兒子 這樣一來，就能知道二郎說一郎得了 90 分是說謊，四郎得了 60 分就是真的。完成了！

	一郎	二郎	三郎	四郎
一郎		80 分×	70 分○	
二郎	90 分×			60 分○
三郎	80 分○	60 分×		
四郎		90 分○	80 分×	

兒子 所以一郎是 80 分、二郎是 90 分、三郎是 70 分、四郎是 60 分。

父親 完全正確！

尋找重硬幣！

(父親) 接下來是尋找硬幣的問題。

在 9 個硬幣之中混入了唯一 1 個重硬幣，但是光是用看的卻分辨不出來。若要利用天秤快速找出這一個重硬幣，該怎麼做才好呢？你想想，若使用天秤，最少可以分幾次來找到它呢？

(兒子) 我知道了！首先把硬幣各 4 個放在天秤兩邊秤重，若能取得平衡，則剩下的 1 個就是重硬幣。若是有向哪一邊下沉時，就表示較重那端的 4 個硬幣裡有重硬幣，然後再將那 4 個硬幣分成各 2 個放到天秤上。出現下沉的那端就表示含有重硬幣，所以再把這邊的 2 個硬幣各放 1 個在天秤上，下沉的那端就是重硬幣了。

下沉的話，就表示有重硬幣存在。

平衡的話，剩下的 1 個就是重硬幣。

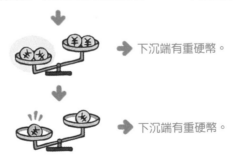
➡ 下沉端有重硬幣。

➡ 下沉端有重硬幣。

父親 使用這個方法，得要分 3 次才能找到重硬幣。

兒子 嗯。

父親 我還知道有個只要 2 次就能找到重硬幣的方法喔！

兒子 2 次？！

父親 沒錯。在思考這個問題時，只要先秤少量的硬幣就能簡單了解。若是只秤 2 個硬幣的話，馬上就能知道答案了。那用 3 個硬幣又會如何呢？

兒子 若是 3 個硬幣的話，把它各放 1 個在天秤兩邊秤重，若能取得平衡，就表示剩下那一個就是重硬幣。若是傾斜的話，下沉那端就是重硬幣。

父親 沒錯。把這個想法拿來運用就行了。

兒子 耶？運用這個方法？

對了！將 9 個硬幣各分成 3 個一組，這麼一來，就能夠運用剛才的方法了。

父親 要怎麼做呢？

兒子 首先，將 2 組 3 個的硬幣放在天秤兩邊，若是取得平衡，就表示剩下的 3 個裡頭有重硬幣。若是傾斜的話，那麼下沉那邊的天秤裡就有重硬幣。不論如何，只要知道哪 3 個硬幣裡有重硬幣之後，再用剛剛的方法，各放 1 個到天秤上秤，平衡的話，剩下的就是重硬幣，傾斜的話，下沉的那端就是重硬幣。

父親 對。這麼做的話，只要秤 2 次就能從 9 個硬幣之中找出重硬幣。

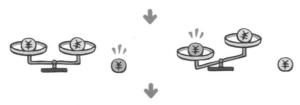

若是取得平衡，剩下的 3 個裡頭就有重硬幣。
若是傾斜的話，下沉那端就有重硬幣。

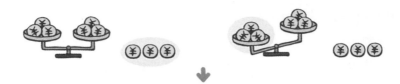

平衡的話，剩下的 1 個就是重硬幣，傾斜的話，下沉那端硬幣就是重硬幣。

這裡就是
數學感的
決勝點！

猜拳必勝法

(父親) 你知道如何提高猜拳猜贏的機率嗎？

(兒子) 有那樣的方法嗎？

(父親) 有。在猜拳的時候，都會習慣將手先握成石頭對吧？

(兒子) 然後呢？

(父親) 手握石頭之後，接著要出什麼拳就是問題所在了。經過調查結果發現，猜拳時改出別的拳的人比繼續出石頭的人還要來得多。

(兒子) 耶～

(父親) 也就是說，一開始手握石頭之後，接下來出什麼拳會比較有利呢？

(兒子) 因為出別的拳的人比較多，所以在石頭之後，出剪刀及布的人比較多，因此如果出剪刀，而對方也出剪刀的話就是平手，若對方出布的話，就贏了，所以出剪刀會比較有利。

(父親) 沒錯。但是，如果出剪刀而與對方平手時，接下來要出什麼拳才好呢？

(兒子) 出了剪刀之後，改出石頭與布的人比較多，所以如果我出布，而對方也出布的話就會平手，對方如果出石頭的話就贏了。

(父親) 總之，猜拳時，口裡喊著「剪刀石頭布」之後接著要出剪刀，若剪刀平手的話，接下來要出布。若照石頭、剪刀、布的順序出拳，就能夠提高猜贏的機率了。

(兒子) 原來是這麼一回事。但是，若對手出相同的拳不就會馬上輸了。

 這樣說是沒錯，但因為這麼出拳的人比較少，所以我認為還是有嘗試的價值。如果一開始就規定「不可以出相同的拳」，那麼，再使用這個方法就絕對不會輸了。

 哈哈，沒錯。

要記住！

猜拳必勝法 1

「一開始會握拳。」
⬇ 接下來

出剪刀或布的人較多。

⬇

出剪刀的話，猜贏的機率較高。

出剪刀而與對方平手的話。

⬇ 接下來

出布或石頭的人較多。

⬇

出布的話，猜贏的機率較高。

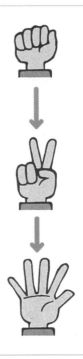

◆ 無預警的玩起猜拳遊戲時

父親 如果不喊「剪刀石頭布」，而是忽然要猜拳的時候，還有別的方法可以獲勝喔！

兒子 什麼方法？

父親 經過調查結果發現，若是突然猜拳的話，出剪刀的人會比出布或石頭的人來得少。

兒子 是嗎？因為剪刀是最難出的拳吧？

父親 對。所以在短時間內，會選擇出布或石頭的人比較多。

兒子 這麼說來，出布是最好的囉？

父親 是啊！因為出布或石頭的人比較多，所以出布的話，獲勝或平手的可能性較高。若是對方也出布就會平手，那麼只要照剛剛說的方法去做就好了。

兒子 出布而造成平手時，由於接著會出拳頭或剪刀的人比較多，所以出石頭會比較好。

父親 對，就是這個意思。

猜拳必勝法 2

「忽然要玩猜拳時。」

出布或石頭的人較多。

若是出布的話，獲勝的機率較高。

若是出布造成平手。

 接下來

出石頭或剪刀的人較多。

若是出石頭的話，獲勝的機率較高。

若是平手的話……就用剛才的方法出拳

這裡就是
數學感的
決勝點！

該如何公平地
分蛋糕？

父親　假設這裡有一個生日蛋糕，若要將這個蛋糕分給 2 個人，要如何平分蛋糕才能使雙方都沒有怨言呢？

兒子　將蛋糕切成 2 等分之後猜拳決定。

父親　這麼做也是可以啦！但如果不用猜拳或抽籤的方式，該如何平均分配呢？

兒子　將蛋糕切成 2 等分之後，放到天秤上秤成等重。

父親　若是沒有天秤又該怎麼做呢？其實不用這麼麻煩，有更簡單的方法喔！

兒子　嗯～但是，不管用什麼方式，蛋糕都要切成 2 等分對吧？

父親　嗯。因為要分給 2 個人，如果不切成 2 等分的話就沒辦法平分。

兒子　要使兩方都沒有怨言的平分蛋糕嗎？

父親　如果能有精準的分蛋糕方法就沒有問題，但是，能有辦法使兩方都沒有怨言地收下蛋糕嗎？

兒子　要精確地均分蛋糕恐怕有困難。

　　　對了！2 個人一起切蛋糕不就行了嗎？

父親　這可能也是個好方法。但是，要用什麼方式來分蛋糕呢？

兒子　只要切蛋糕和分蛋糕的人不是同一個人就行了。

父親　什麼意思？

兒子　2 個人的其中 1 個負責切蛋糕，另外 1 個人則從切好的蛋糕裡先選擇自己要的那份，這樣就皆大歡喜了吧？

父親　沒錯。這個方法也可以應用在其他事情上，能記住它可是件好

事。先讓其中 1 個人分蛋糕，而另外 1 個人則可以從切好的蛋糕中先做選擇。

 想想看　**心平氣和地分蛋糕**

要如何將蛋糕在平和的氣氛下分給 2 個人？

讓 2 個人之中的 1 人盡可能公平地切分蛋糕。

讓 2 個人之中的 1 人盡可能公平地切分蛋糕。

沒有切蛋糕的人可以先選擇蛋糕。

這裡就是
數學感的
決勝點！

盃賽與
聯賽

兒子 下星期學校要辦壘球的對抗賽喔！

父親 比賽是盃賽（Tournament）？還是聯賽（League）？

兒子 盃賽與聯賽有什麼不同？

父親 盃賽是淘汰賽制，聯賽是積分制。

兒子 這樣的話我覺得應該是聯賽，因為是 5 個隊伍的積分制比賽。

父親 要進行 5 隊的聯賽，那麼全部共需幾場比賽？

可以先試著從 2 隊的聯賽開始思考起。

兒子 2 隊的話，1 場比賽就結束了。

父親 那 3 隊的聯賽呢？

兒子 若以 A、B、C 來看，就是 A 對 B、A 對 C、B 對 C 這 3 場比賽。

父親 4 隊的話會有幾場比賽呢？

兒子 若是 A、B、C、D 來看，就是 A 對 B、A 對 C、A 對 D、B 對
C、B 對 D、C 對 D 共 6 場比賽。

父親 將 2 隊～4 隊的隊伍數及比賽場數以列表表示會是如何呢？

兒子 若將隊伍數及比賽場數列表表示的話

隊伍數	2	3	4
比賽場數	1	3	6

父親 從這個表來看，若有 5 個隊伍時，比賽會有幾場呢？

兒子 10 場嗎？

父親 為什麼？

兒子 因為 2 隊與 3 隊兩者之間的比賽場數差了 2 場，3 隊與 4 隊兩者之間的比賽場數則差了 3 場，所以接下來的 4 隊與 5 隊間的比賽場數應該會相差 4 場，於是會有 6 + 4 = 10 場比賽。

隊伍數	2		3		4		5
比賽場數	1		3		6		10
相差場次		2		3		4	

父親 正是如此。只要做了表格，了解相關規則後，就能知道 6 隊或 7 隊時的比賽次數了吧？

兒子 6 隊是 15 場，7 隊則有 21 場。

隊伍數	2		3		4		5		6		7
比賽場數	1		3		6		10		15		21
相差場次		2		3		4		5		6	

父親 如果有更多比賽隊伍也能馬上算出答案嗎？例如，有 100 隊參賽。

兒子 如果有 100 隊的話，我就沒有辦法馬上知道答案。

父親 如果能從比賽隊伍中找到計算邏輯，即使有 100 隊也能馬上知道比賽場數喔！

兒子 是真的嗎？

父親 你再仔細的觀察表格。

兒子 我懂了！跟前一個隊伍數相乘之後除以 2 答案就出來了。例如，隊伍有 3 隊時，就是 2×3÷2 = 3，隊伍有 4 隊時，就是 3×4÷2 = 6，隊伍有 5 隊時，就是 4×5÷2 = 10 了對吧？

父親 答對了。那該如何以一般公式來表示呢？

兒子 比賽場數＝（隊伍數－1）×隊伍數÷2

父親 那麼，100 隊時共有幾場比賽？

兒子 99×100÷2 = 4950 場。

 這與國中學機率時，所會學到的排列組合相同耶。

 原來我在做國中的數學啊！

想想看 **聯賽的比賽場數**

將隊伍數與比賽場數用列表來表示。

隊伍數	2	3	4	5	6	7
比賽場數	1	3	6	10	15	21
相差場次	2		3	4	5	6

將隊伍數與比賽場數的關係以算式表示。

比賽場數＝（隊伍數－1）×隊伍數÷2

◆ 盃賽的比賽場數

父親 你知道怎麼計算盃賽的比賽場數嗎？

兒子 盃賽是淘汰制的對吧？

父親 對。日本高中的甲子園棒球賽也屬於盃賽。

你也從 2 隊開始思考盃賽的比賽場數。

兒子 2 隊時是 1 場比賽，3 隊時是 2 場比賽，4 隊是 3 場比賽，5 隊是 4 場比賽嗎？

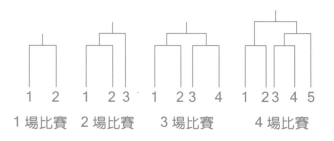

1 場比賽 2 場比賽 3 場比賽 4 場比賽

父親 你再試著列表出來看看。

兒子 將隊伍數與比賽場數的關係以列表來表示。

隊伍數	2	3	4	5
比賽場數	1	2	3	4

兒子 這次的問題很簡單。比賽場數比隊伍數少 1 場而已。

父親 是嗎？為什麼你會知道呢？

兒子 我也不知道理由耶！

父親 由於盃賽屬於淘汰制，所以最後一定會剩下 1 組隊伍，也就是說，只要從參賽隊伍裡減掉最後剩下的優勝隊伍，就是總比賽場數了。

兒子 原來如此。

父親 若有 100 隊參加盃賽，比賽場數就是 99 場。

想想看　**盃賽的比賽場數**

將隊伍數與比賽場數的關係以列表來表示。

隊伍數	2	3	4	5
比賽場數	1	2	3	4

將隊伍數與比賽場數的關係以算式來表示。

比賽場數＝隊伍數 － 1

由於盃賽屬於淘汰制。只要從參賽隊伍裡減掉最後剩下的優勝隊伍，就是總比賽場數了。

◆ 分巧克力磚所需的次數

（父親）盃賽的比賽場數算法與分巧克力磚的次數相同喔！

（兒子）分巧克力磚的次數？

（父親）▨▨ 巧克力磚分成個別的 ▢ 時，分 1 次就可以了吧？

（兒子）對。

（父親）如果是 ▨▨▨ 的話，就要折 2 次對吧？

（兒子）沒錯。

若是 ▨▨▨ 形狀的巧克力磚，分成 ▨▨ 與 ▨▨ 要 1 次，然後再各別分成 1 個的話，總共要折 3 次。

（父親）若是 ▨▨▨ 的話，共要折幾次呢？

（兒子）折成 ▨▨▨ 與 ▨▨▨ 要 1 次，之後要再各別折 2 次，總共要

折 5 次。所以若要將巧克力磚分成單獨 1 個的話，將巧克力磚的數目減 1 就是必需折斷的次數。這與盃賽的比賽場數的算法相同。

 想想看　**分巧克力磚所需的次數**

 → 1 次　　　 → 2 次　　　 → 3 次

 → 4 次　　　 → 5 次

將巧克力磚分為單獨 1 個的次數＝巧克力磚的個數－1

這裡就是 數學感的 決勝點！

落語的 「時間蕎麥麵」

(父親) 你聽過落語（日本相聲）〈時間蕎麥麵〉的故事嗎？

(兒子) 我沒聽過耶！

(父親) 說到〈時間蕎麥麵〉，這可是落語裡有名的故事。

(兒子) 是什麼樣的故事呢？

(父親) 這是敘說某個男人付錢給路邊的蕎麥麵攤所發生的故事。因為這是以前的故事，所以當時的蕎麥麵是 16 文錢，他在付 16 文錢時，口裡數著「1、2、3、4、5、6、7、8」，算到 9 時，他問麵攤老闆：「現在是幾點？」老闆回答：「9」之後，男人繼續往下算，「10、11、12……16」，而老闆就這麼被騙了 1 文錢的故事。

(兒子) 哈哈，原來如此，但是，這樣真的能朦混過去嗎？

(父親) 這只是故事罷了。

(兒子) 9 是指 9 點的意思對吧？

(父親) 應該相當於現在半夜 12 點左右的時間吧！

(兒子) 是嗎？現在連時間都跟以前不同了。

時間蕎麥麵

男人：「1、2、3、4、5、6、7、8，現在幾點？」

麵攤老闆：「9。」（老闆在這裡被騙了1文錢）

男人：「10、11、12、13、14、15、16。」

◆ **糊裡糊塗的被騙**

(父親) 那麼，我們繼續說下去吧！

譬如說，你有 20 張 100 元，而我現在要跟你借 1000 元。

(兒子) 你是說，假設這裡有 20 張 100 元？

(父親) 開始囉！「10、9、8、7、6、500 元，然後是 100 元、200 元、300 元、400 元、500 元，這樣就是 1000 元了。」

(兒子) 是這樣嗎？好像有點奇怪耶！

(父親) 哈哈，你沒注意到嗎？

(兒子) 咦？你說：「10、9、8、7、6、500 元」對吧？

啊！我知道了。10、9、8、7、6、500 元，實際上應該是 600 元才對。接下來的「100 元、200 元、300 元、400 元、500 元」是 500 元，所以合計應該是 1100 元。

（父親）就是這麼一回事。沒留意的話就不會注意到對吧？

（兒子）真的耶！如果沒有提到剛剛蕎麥麵的故事，我完全不會覺得奇怪。

要記住！

糊裡糊塗的被騙

若要從百元鈔票中借走 1000 元時，可以這麼數鈔票，

「10、9、8、7、6、500 元，然後是 100 元、200 元、300 元、400 元、500 元，這樣就是 1000 元了。」

◆ 壺算

（父親）落語中有一種名為「壺算」的算術也很有趣喔！

（兒子）壺算？所謂的壺，是指可以裝水的壺嗎？

（父親）沒錯。我來簡單說明落語的壺算吧！假設我買了 1000 元的壺之後，發現壺上頭有裂痕，於是回到原來的商店要求換貨。由於回到店內發現有個 2000 元的壺，所以便要求換成 2000 元的壺。

（兒子）然後呢？

（父親）顧客說：「我剛剛在這裡買了 1000 元的壺，但是請讓我換那個 2000 元的壺，因為我剛才已經付了 1000 元，再加上這個壺正好是 2000 元，可以吧？」所以是個用 1000 元的壺換了 2000 元的壺的故事。

（兒子）哈哈。可是，正常應該要再多付 1000 元才能換到 2000 元的壺，對吧！

（父親）沒錯。

買了 1000 元壺的顧客

「因為剛才已經付了 1000 元，再加上這個壺正好是 2000 元。」
而用 1000 元的壺換了 2000 元的壺的故事。

1000 元	已付的 1000 元	2000 元

這裡就是
數學感的
決勝點！

零錢詐欺

（父親）這是被稱為零錢詐欺的真實知名案件。

（兒子）詐騙零錢嗎？

（父親）沒錯。這是利用零錢來詐欺的事件。如果沒有仔細注意的話，任何人都會被騙喔！

（兒子）這是怎麼一回事呢？

（父親）舉例來說，顧客將 10 元的口香糖放在收銀台上，然後從口袋掏出 500 元來付款。看到店員將找零的 490 元放在收銀台上，於是將口香糖及 90 元收進口袋裡，這時候收銀台上只剩下 400 元。

（兒子）沒錯。

（父親）這個 400 元加上顧客手裡拿著的 500 元，總共就有 900 元了，再加上 100 元就能湊成 1000 元了。於是，顧客再拿出 100 元要求店員幫他換成 1000 元紙鈔。

（兒子）然後呢？

（父親）到這裡就結束了。詐欺行為已經完成囉！

（兒子）咦？我完全沒有意識到。

（父親）對吧？而且這個真實案件，又因為是外國人說著不標準的中文所進行的詐欺，因此成功率更高了。

（兒子）原來如此。單是對方是外國人這件事就夠讓人頭大了。但最後到底是哪裡有詐欺行為了？

（父親）你試著依循詐欺犯的行徑來看。那個詐欺犯在店內付的錢是最初的 500 元與之後追加的 100 元，合計是 600 元。相反的，他拿到

手的有 10 元的口香糖、90 元的零錢與換來的 1000 元紙鈔，合計
1100 元。

 因為拿到 1100 元，卻付出 600 元，所以是騙到 500 元囉？

 沒錯。

要記住！ 零錢詐欺事件

顧客將 10 元的口香糖放在收銀台上元。

掏出 500 元拿在手裡。

 店員將找零的 490 元放在收銀台上。

將口香糖及 90 元收進口袋裡

 收銀台上有 400 元。

手上拿著的 500 元再拿出 100 元。（合計 600 元）

⬇

這個 600 元加上收銀台上的 400 元。（合計 1000 元）

⬇

顧客要求換成 1 張 1000 元的紙鈔。

	詐欺犯得到的東西	詐欺犯付出的東西
	10 元的口香糖	500 元紙鈔
	90 元零錢	100 元紙鈔
	兌換的 1000 元紙鈔	
合計	1100 元	600 元
相差	500 元	

<div style="text-align:center">參考文獻</div>

「知道就能獲益的機率知識」	野口哲典 （Softbank Creative，2006 年）
「Why？不可思議的數學遊戲」	北川惠司 （Scientist 社，2006 年）
「數學的一瞬間」	芳澤光雄 （光文社，2006 年）
「讓行動力與集中力持續集中的數學課小花招＆技巧101」	上條晴夫（監修）、藏滿逸司（邊著） （學事出版，2006 年）
「增強計算力」	鍵本聰 （講談社，2005 年）
「了解數學就快樂」	Peter M Higgins （青土社，2003 年）
「與孩子一起遊戲的算術教室」	廣瀨智子 （岩波 Active 新書，2003 年）
「有趣的數學訓練」	野口哲典 （Index Communications，2003 年）
「數學快樂謎題」	仲田紀夫 （黎明書房，2003 年）
「嘖嘖稱奇的便利速算術」	中村義作、阿邊惠一 （日本實業出版社，2002 年）
「學會算數的方法 小學篇」	銀林浩 （日本評論社，2001 年）
「為何要學數學？」	竹內英人 （岩波 Junior 新書，2001 年）
「算數謎題「出題問題」傑作選」	仲田紀夫 （講談社，2001 年）
「數學詭計的世界 欺騙的技巧」	仲田紀夫 （黎明書房，1997 年）
「算數、數學理解事典」	數學教育協議會、銀林浩編 （日本評論社，1994 年）
「算數、數學理由事典」	數學教育協議會、銀林浩編 （日本評論社，1993 年）
「七巧板」	Joost Elffers （河出書房新社，1982 年）

索 引

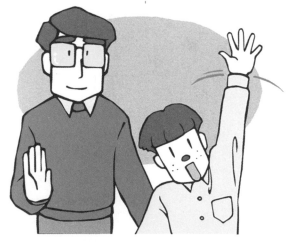

國家圖書館出版品預行編目資料

培養孩子數學腦的遊戲書 / 野口哲典作；溫家惠譯.
　-- 初版. -- 臺北縣新店市：世茂，
　2008.10
　　面；　公分. --（婦幼館　；　104）
　　參考書目：面含索引
　　ISBN 978-957-776-944-2（平裝）

　　1. 數學遊戲

997.6　　　　　　　　　　　　　　　97015189

婦幼館 104

培養孩子數學腦的遊戲書

作　　　者／野口哲典
譯　　　者／溫家惠
主　　　編／簡玉芬
責任編輯／李冠賢
封面設計／鄧宜琨
出 版 者／世茂出版有限公司
負 責 人／簡泰雄
登 記 證／局版臺省業字第 564 號
地　　　址／（231）台北縣新店市民生路 19 號 5 樓
電　　　話／（02）2218-3277
傳　　　真／（02）2218-3239（訂書專線）
　　　　　　（02）2218-7539
劃撥帳號／19911841
戶　　　名／世茂出版有限公司
　　　　　　單次郵購總金額未滿 500 元（含），請加 50 元掛號費
酷 書 網／ www.coolbooks.com.tw
排　　　版／辰皓國際出版製作有限公司
印　　　刷／長紅彩色印刷公司
初版一刷／ 2008 年 10 月
　　二刷／ 2011 年 1 月

ＩＳＢＮ／ 978-957-776-944-2
定　　　價／ 260 元

Sugaku-teki Sense ga Mi ni Tsuku Renshu-cho
Copyright © 2007 by Tetsunori Noguchi
Chinese translation rights in complex characters arranged with Softbank Creative Corp., Tokyo
through Japan UNI Agency, Inc., Tokyo and Future View Technology Ltd., Taipei